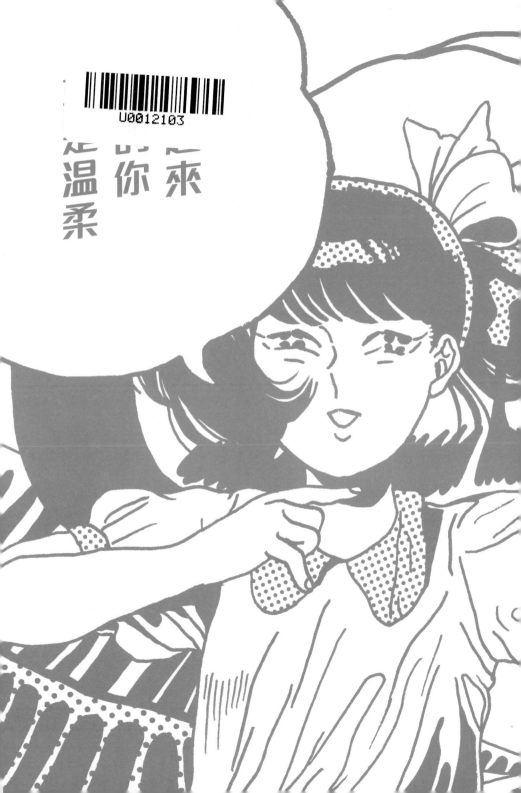

HARADA CHIAKI

躲起來哭的你真是溫柔

原田千秋作品集

原田千秋

黃鴻硯／譯　臉譜出版

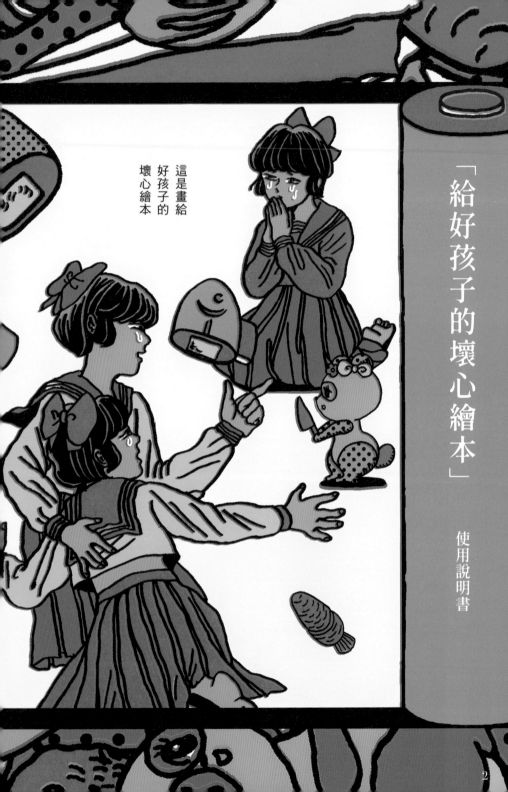

「給好孩子的壞心繪本」

使用說明書

這是畫給好孩子的壞心繪本

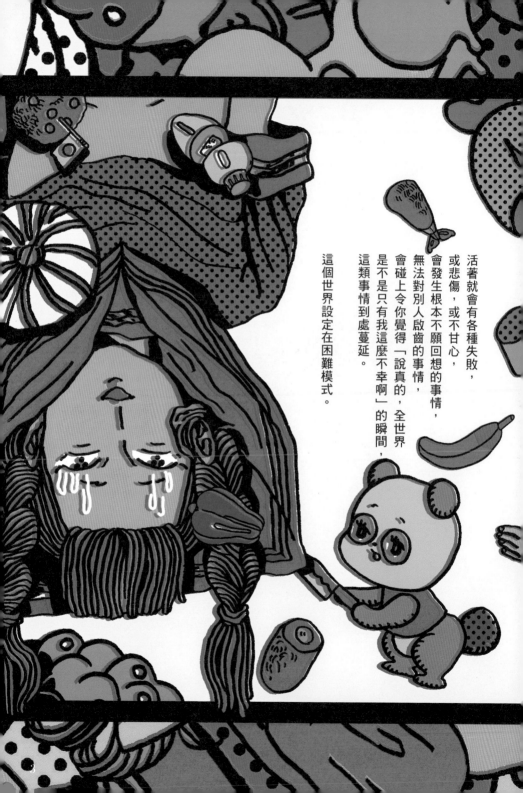

這個世界設定在困難模式。

這類事情到處蔓延。

是不是只有我這麼不幸啊」的瞬間，

會碰上令你覺得「說真的，全世界

無法對別人啟齒的事情，

會發生根本不願回想的事情，

或悲傷，或不甘心，

活著就會有各種失敗，

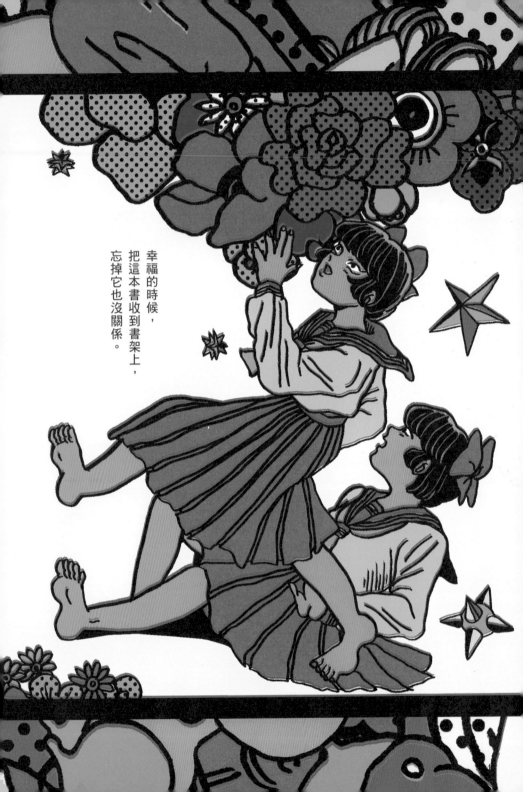

幸福的時候，
把這本書收到書架上，
忘掉它也沒關係。

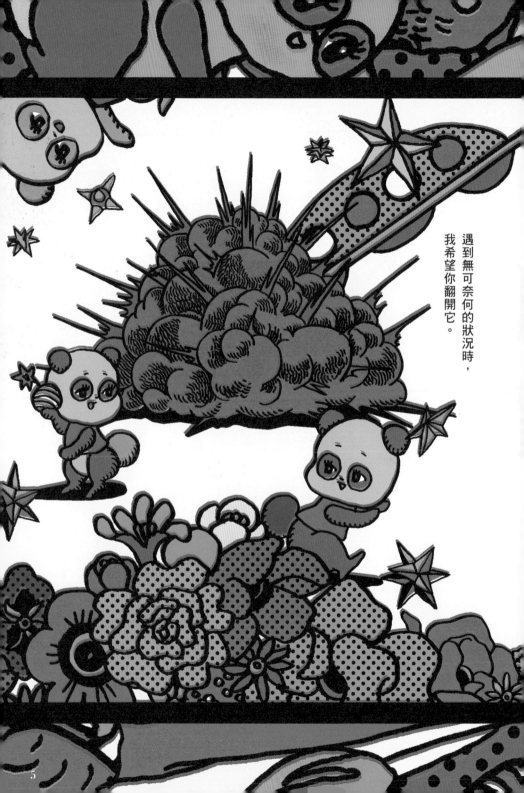

遇到無可奈何的狀況時，我希望你翻開它。

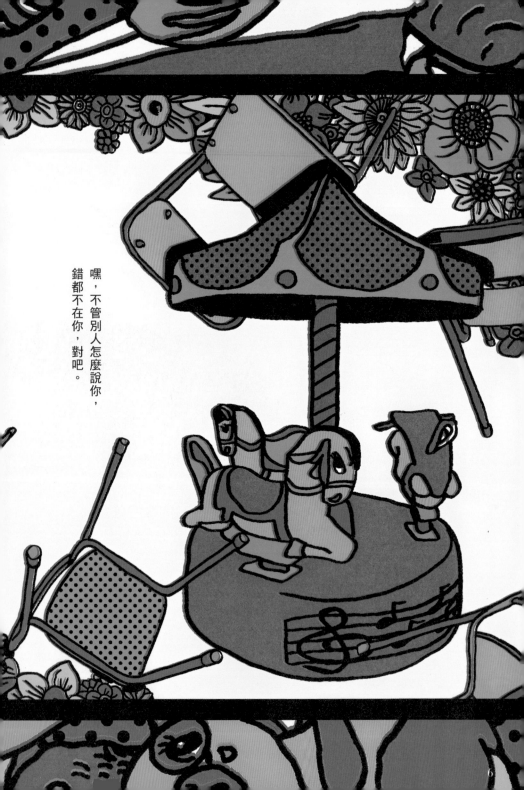

嘿，不管別人怎麼說你，錯都不在你，對吧。

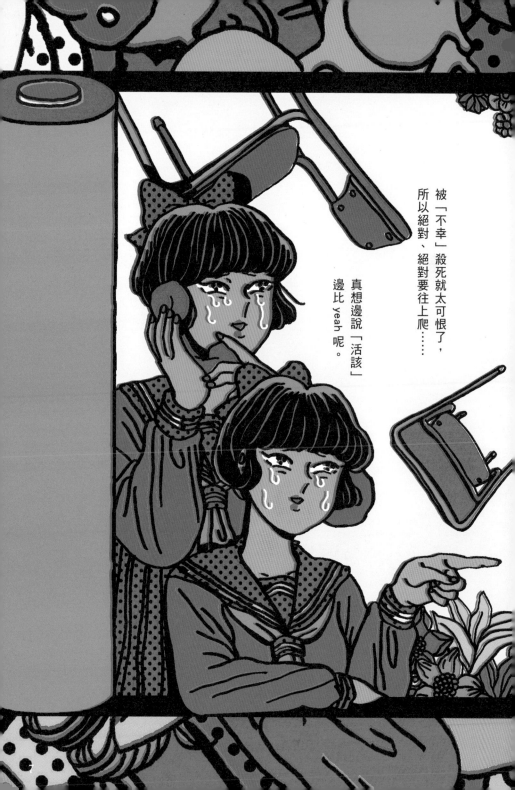

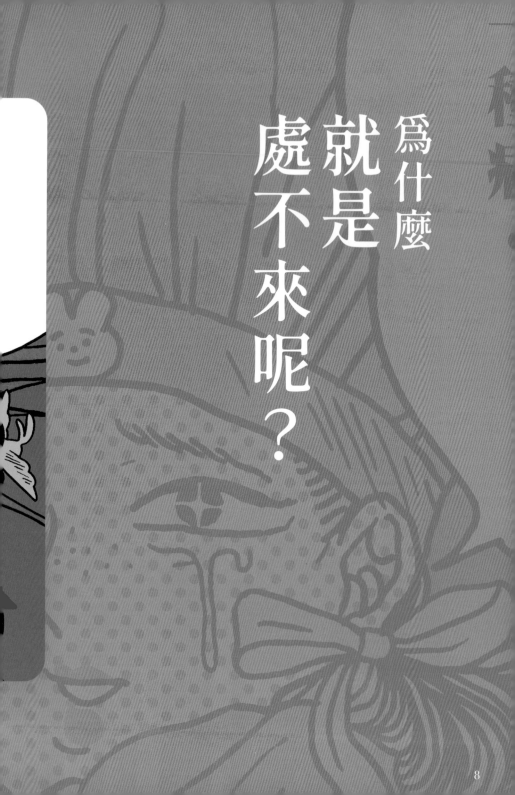

為什麼就是處不來呢？

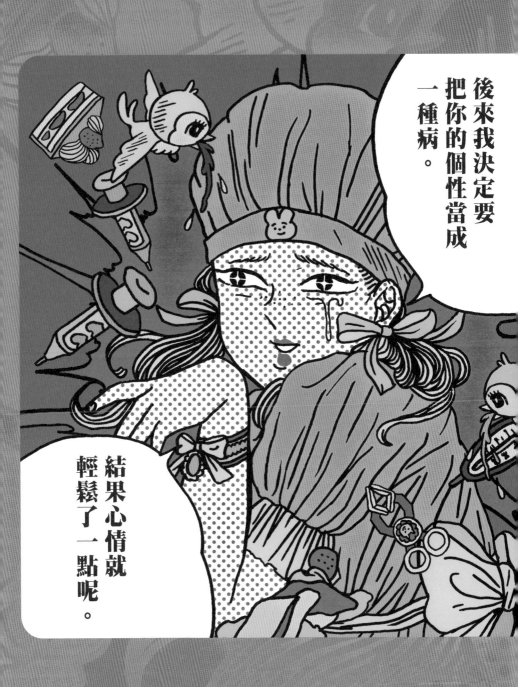

「討厭別人」是滿耗費能量的事情。

越是靠近自己身邊的人，討厭起來就越疲累。

一旦開始懷疑：「大家都和那個人處得很好，為什麼只有我這麼不懂得應對他？」就會開始想：「我是不是心胸很狹窄啊？」然後覺得自己低人一等。

懂事以來，我一直都不太知道要怎麼和父母相處。

我現在也還和媽媽一起住，也很感謝她扶養我長大，當然不是打從內心恨她，但該怎麼說呢？我們做為兩個人有很多合不來的地方。

這是我學生時代至今的一個心結。

身邊的朋友全都和爸媽處得很好。

「為什麼我和媽媽的感情無法變好呢？」我滿腦子都是這個念頭。

我沒有全家開開心心出遊的回憶，在家也幾乎沒有愉快聊天的經驗。

我們家隨時會有某個人心情不好，隨時會有某個人在否定另一個人，氣氛緊繃。

也許是因為這樣，我們才沒有喜歡上彼此的時機吧。

小學高年級時，我父親離開了這個家。

10

我讀的學校有很多單親家庭，只有爸爸或媽媽和小孩相依為命。

因此我不覺得自己的狀況有什麼稀奇的。

不過，媽一直在說爸的壞話，

因此我心想：「爸爸一定是個很壞的人吧。」

媽有事沒有事就會這樣對我說：

「我和千秋是家人，所以不管發生什麼事，我們都不能離開彼此喔。」

「我的臉長得像爸爸，個性也像，因此幫忙家事時笨手笨腳的。

頭腦也不好，運動神經、身材都很糟。沒什麼一技之長，做什麼都是半吊子。」

媽應該沒有惡意，但她否定了我的一切。

她在我心中烙下的父親印象是大壞蛋，然後又不斷說我跟他是同樣的人。

結果導致我無法對自己抱持自信。

沒有媽媽的話，我什麼也辦不到，只會變成爸爸那樣的人。

那時我心想，為了不讓自己變成奇怪的人，

我只能乖乖聽媽媽的話。

不知不覺間，媽開始會檢查我的桌子和包包，

還會翻我的垃圾桶。

她想知道我所有行動的意義所以才那麼做的吧？我心想。

我很討厭她那樣，一再對她說：「請不要那樣。」

她卻對我搬出一套歪理：

「身為母親。女兒的所有東西我都得過目。」笨笨的我無法進一步反駁，講不贏她。

她也禁止我挑自己想穿的衣服，不讓我自己一個人待在房間。

用的理由是「妳挑的衣服都丟人現眼」，還有「那樣很浪費電」。

家裡沒有只屬於我的領地。

我的成長和媽媽給我的家人之愛（？）完全呈反比。

我長得越大，家裡的氣氛就越僵。

我從來不曾跟誰聊起這件事，擔心別人要是知道我對媽媽懷抱這種感情，

會瞧不起我。

我曾經努力和她拉近距離，想變得像朋友的家庭那樣，

但終究無法如願。

長大成人後，我心想：「和她保持距離不就好了嗎？」

我努力嘗試要從家中獨立出去，試過好幾次，但計畫總是在只差一步的階段泡湯。

「因為是家人」、「因為她生養了我」，所以我不能讓上了年紀的媽媽一個人過活。

這種詛咒般的心情支配了我的大腦，使我無法從這個地方脫身。

然而，我就算想要溫柔對待她也還是辦不到。

我還是很感謝她。她並沒有對我做什麼惡毒的事。

我不知道該如何是好。

不過有一天，我突然察覺一件事，那真的是來得很突然的想法：

「父母首先是人，然後才是家人。」

真的是很理所當然的道理，但過去我一直不懂那理所當然的道理。

我以前認為「家人」這個關係類別非常特殊又尊貴，

但家人也不過是一群各自擁有意識的「他人」。

「因為是家人，所以要忍耐」或「因為是家人，所以要限制小孩的行動」等等的，

搞不好是很奇怪的事情，我心想。

我以為自己和爸媽無法了解彼此是很異常的狀況，

但我們對彼此而言都是他人，要百分之百理解對方根本是辦不到的。

並不是光憑生下與被生下的關係，就能無條件締結命中注定的情感連結。

媽自己常說：「爸媽死了以後，小孩才會感受到他們的恩惠。」

那是⋯⋯呃，非常沉重的壓力。

它變成了魔法，或者詛咒之類的東西，讓我覺得⋯

「我一定要無條件善待這個人。」

不過這種事情，原本就是要由我自己決定的，不是嗎⋯⋯？

被施壓，就會想要溫柔對待她、想要報答她、成為她心目中的理想之人嗎？

感覺不是那樣。

我沒有辦法成為母親心目中理想的女兒。

我對此真心感到愧疚，不過她也不會符合我的理想，彼此彼此。

因為我們對彼此而言是「他人」啊。

並不是媽有錯，也不是爸也錯，

也不是我很奇怪，

單純是我們「合不來」。

就只是這樣而已。

覺得爸媽「很難搞」並不是什麼糟糕的事，

反過來說，爸媽如果覺得我「很難搞」，那也是沒辦法的。

只要還活著，人身上總是會有某個地方出差錯。也只能接受這點了。

就算跟他人合不來、一輩子都無法理解彼此，也不是什麼奇怪的事，不需要覺得可恥。如果受到惡毒的對待，逃跑也沒關係。

有人說：「無法珍惜家人的人得不到幸福。」

不過那種話就像是詛咒，不聽也不會怎樣。

長大成人後，我開始會和我爸聯絡往來了。

他已經再婚了，而且有很多地方令我覺得：他果然是個怪人呢。

不過我們很合得來，偶爾也會一起去吃飯。

他最近好像和新太太組了一個團。

他找到了一個能夠培養良好感情的人，在我看來是很棒的事呢。

我現在也和媽一起住，不過開始用「我們只是合不來罷了」這種角度看事情後，我就沒有之前那麼苦惱了。

她身上有些部分對我而言很棘手，不過我們是獨立的兩個人，所以會有這種情形也是沒辦法的。

我們之間交談的次數變多了，也開始能對彼此說一些玩笑話了，雖然卡卡的啦。

媽似乎不想再婚，她說她已經學乖了，不要再和男人糾纏了。

那也是媽她個人的人生選擇，我是這麼認為的。

我想我一定也有什麼地方怪怪的，害某人頭痛不已吧，就像我媽讓我頭痛那樣。

不過能守護自己的人終究只有自己。

彼此彼此啊。

雖然得自己摸索，但我想找出更有喘息空間的生存方式，我想那樣活下去。

後來我決定要把你的個性當成一種病。

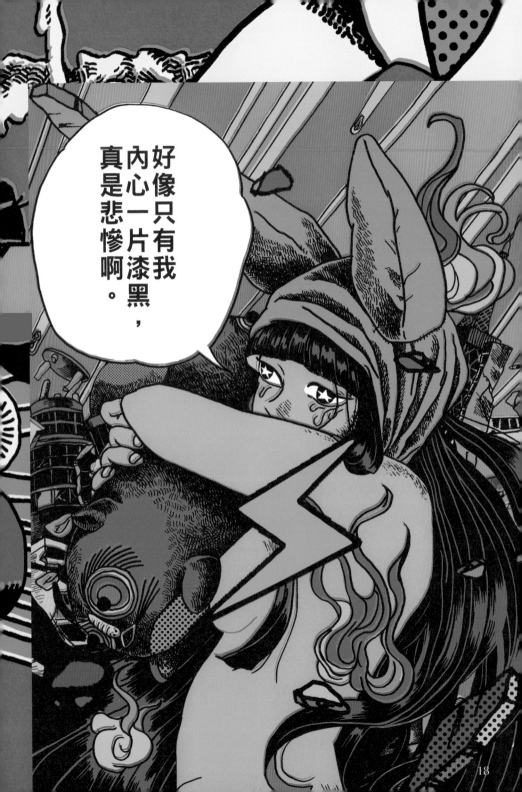

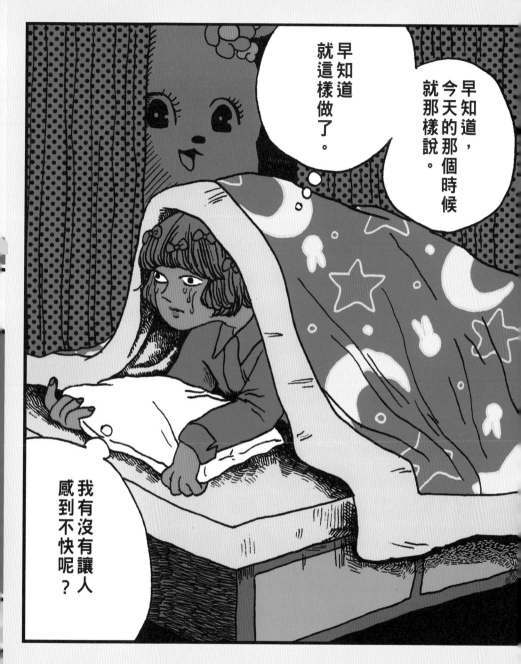

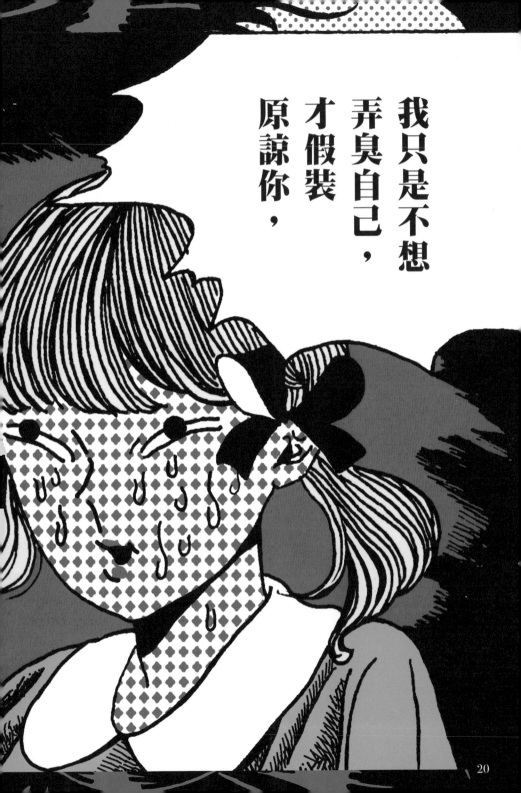

原諒你，
才假裝
弄臭自己，
我只是不想

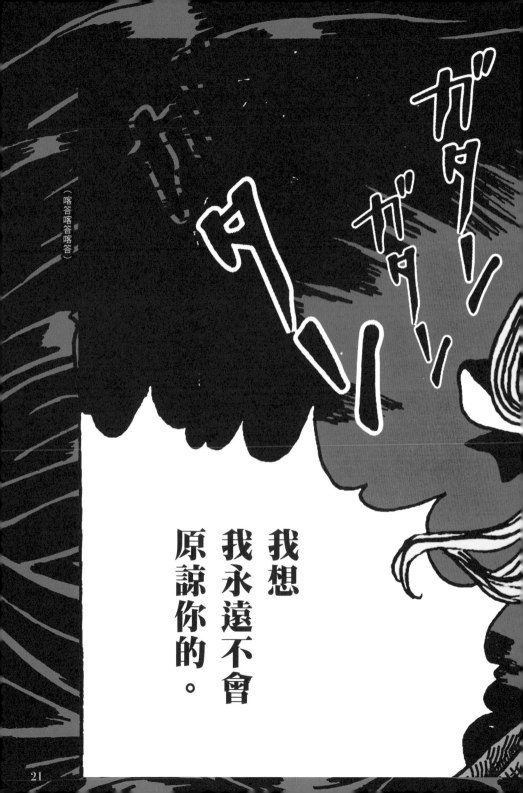

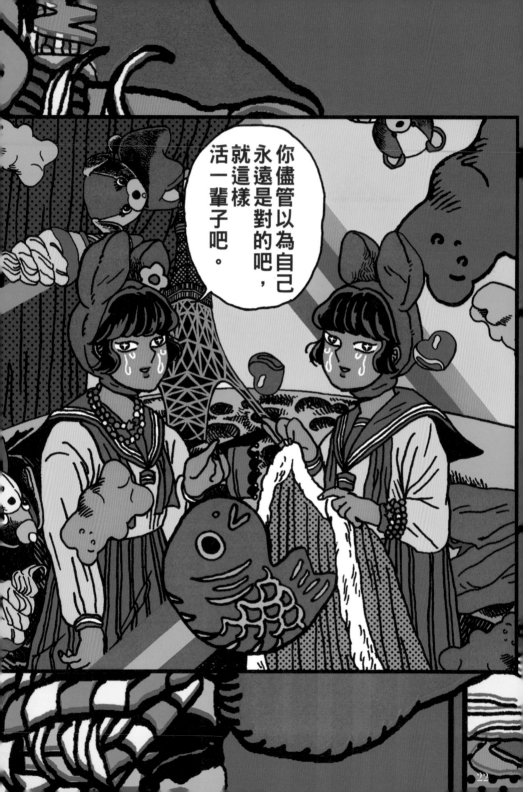

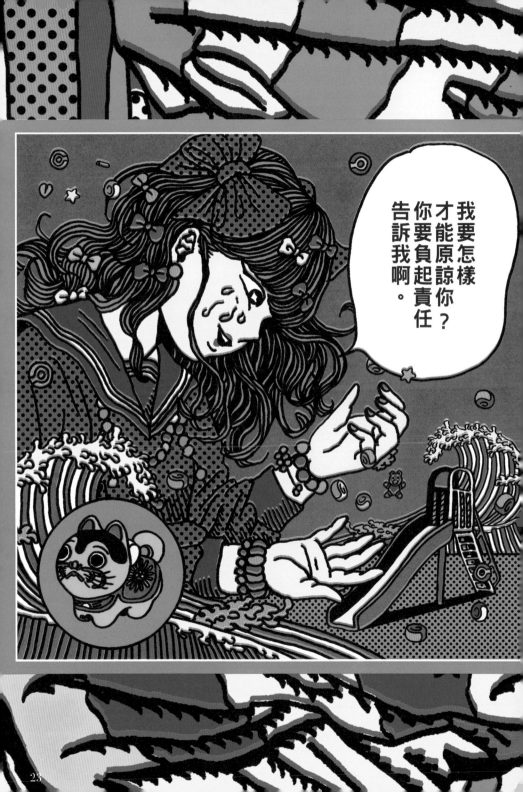

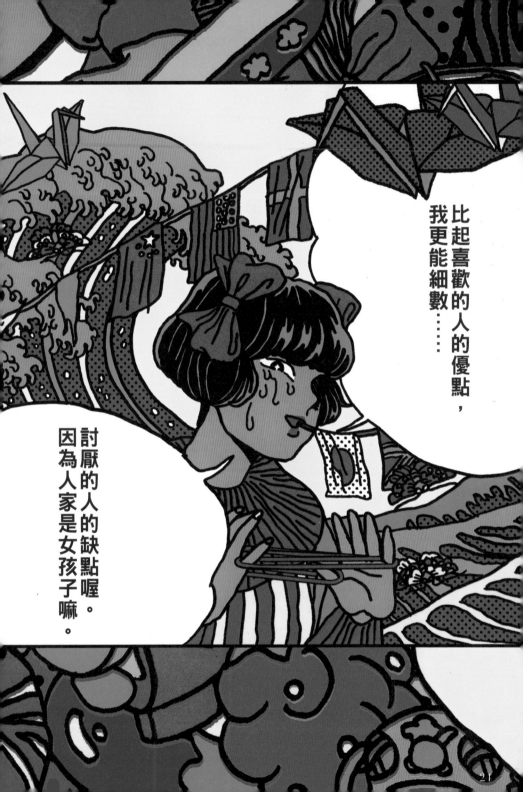

看到你在推特上發的「好鬱悶」，我就能夠打起精神，比任何鼓勵的話語都有效。

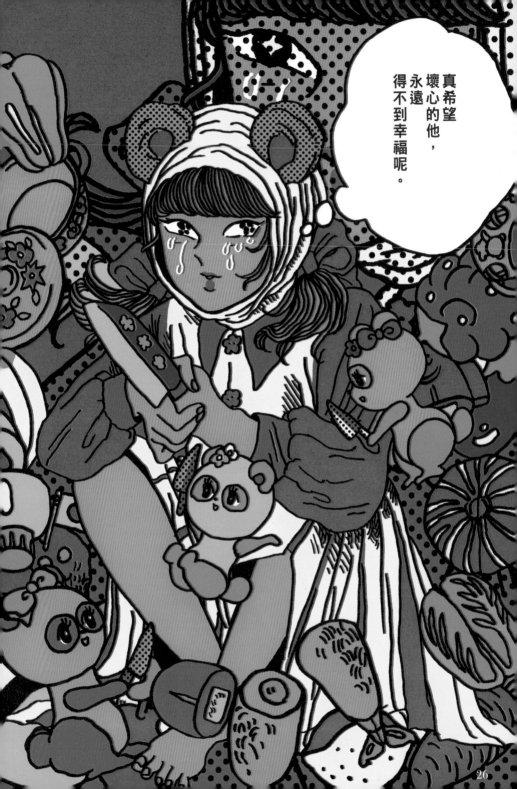

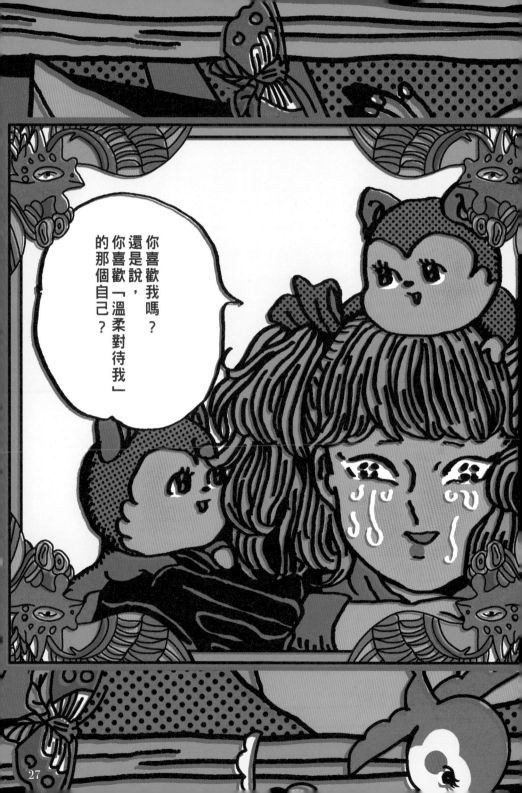

溺愛
可憐的
自己

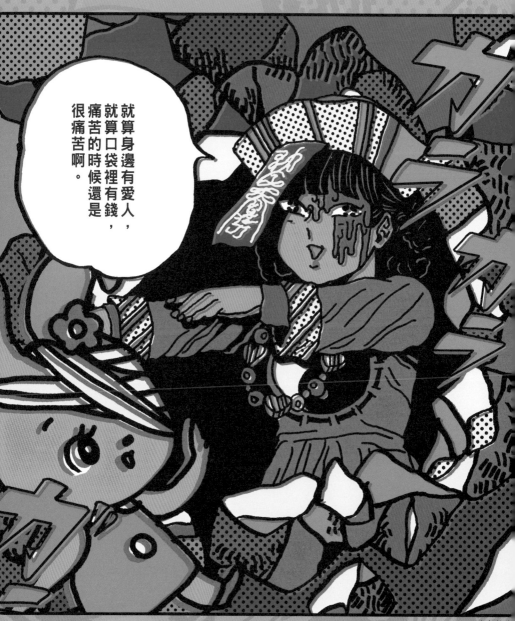

（喀啦喀

29

心很累的時候，有人會對我們說：「還有更不幸的人」，

或者「還能煩惱就是一種幸福」。

那個「有人」有時候是他人，有時候是自己。

腦海中浮現那些話語時，

就會忍不住想：「我不可以為了這種小事煩惱呢。」

心累的自己和覺得還能撐下去的自己打起架來，結果更加難受。

我想在這本書中留下的其中一個訊息是：

「只有自己，有資格認定自己是最可憐的人。」

這也許是理所當然的，

但有的時候，你甚至無法認為它理所當然呢。

難受的時候，假裝自己很不幸也沒關係。

就算別人說「你是在裝憂鬱」或者「被害妄想太過頭了」又怎樣？

你就是很難過啊。沒辦法嘛。

別人無法估算自己有多難過，

能夠拿出自信認定「自己確實很難過」的人，只有自己。

自己到底幸福還是不幸，也不是由旁人決定。

難過的時候就是「難過」。這樣就行了。

請千萬別被手上拿的牌迷惑了。

不論是生命有所欠缺或身邊什麼都有的人，都會在幸福時感覺幸福，不幸時感覺不幸。

也無法在一整天當中隨時過著幸福的生活，沒有那種人。

臉蛋漂亮、口袋裡有錢、事業成功、朋友一卡車，

就算身邊有愛人、雙親健在、小孩出生、

難過、悲傷的感受並不是壞東西。

要把它們說出口也行，要自認是悲劇女主角也行。

因為某種緣故受傷時，要看清是什麼割傷了自己，

心才不會繼續承受刀割般的感覺。

我在想，所謂「悲傷」就是這麼一回事吧。

不去悲傷的話，心如刀割的感覺就會永遠持續。

那樣很討厭吧。

你可以一直、一直、一直悲傷下去，直到舒暢為止。

內心舒暢之後就去吃頓好吃的飯吧。

在那之前，哭喪著臉也沒關係喔。

好好溺愛自己吧。

就算身邊有愛人，
就算口袋裡有錢，
痛苦的時候還是
很痛苦啊。

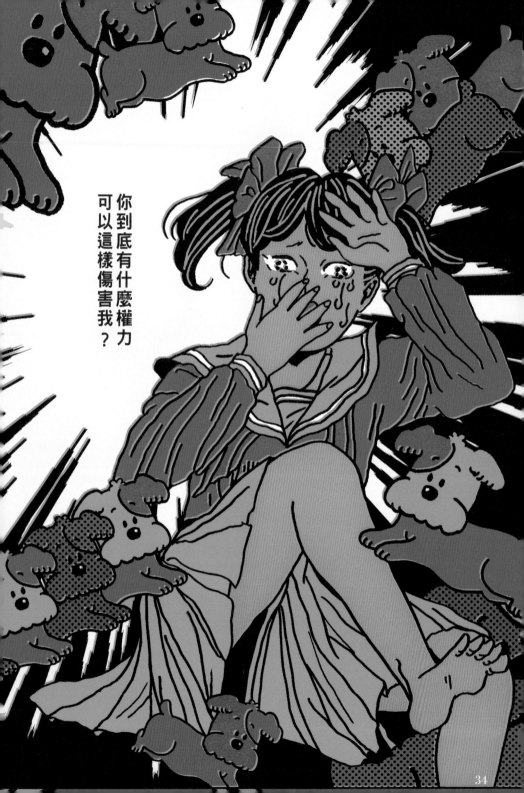

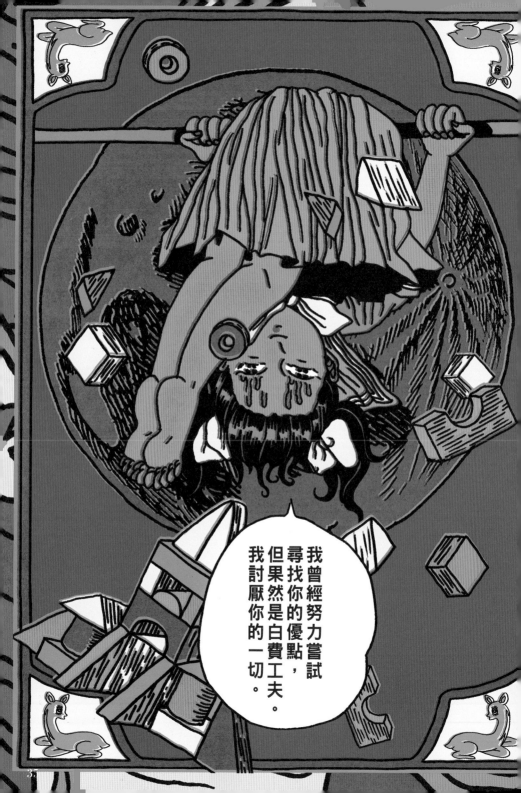

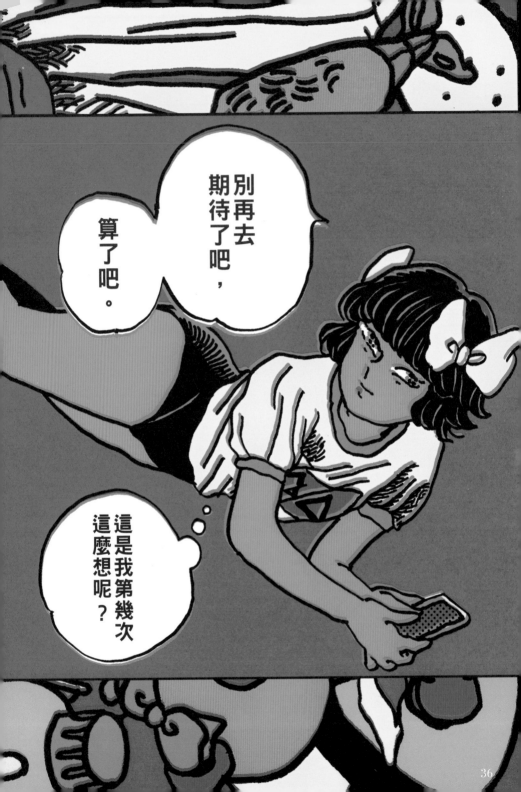

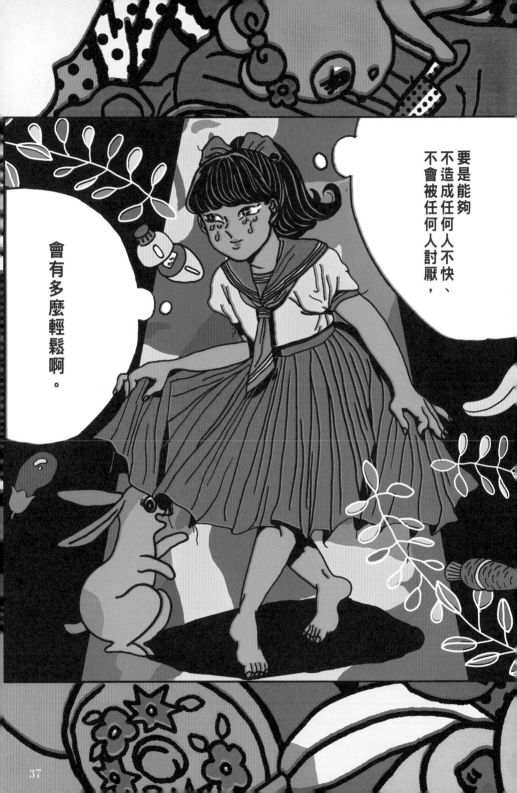

要是能夠
不造成任何人不快、
不會被任何人討厭，

會有多麼輕鬆啊。

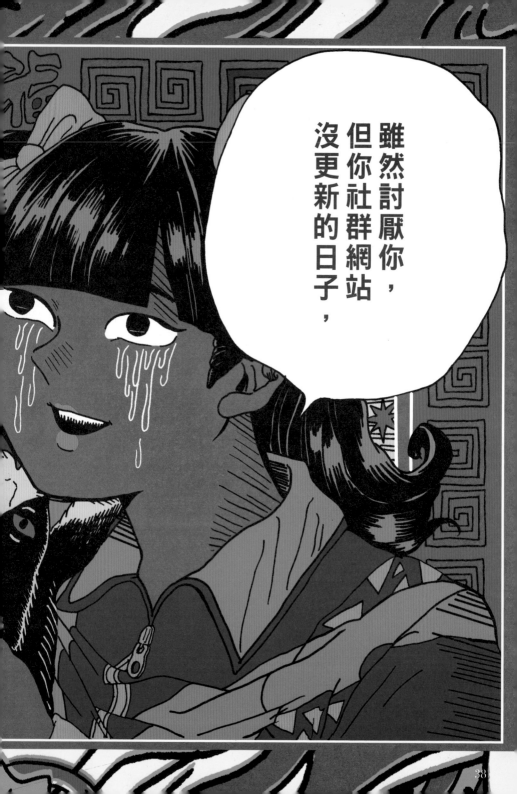

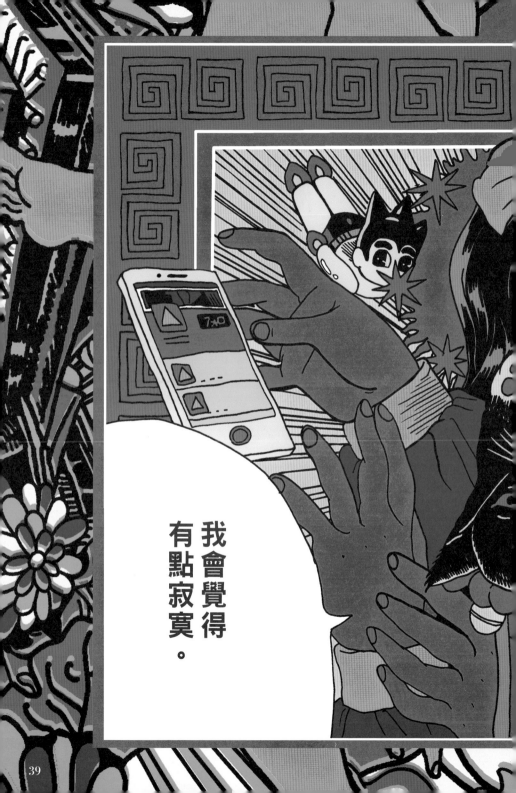

我會覺得有點寂寞。

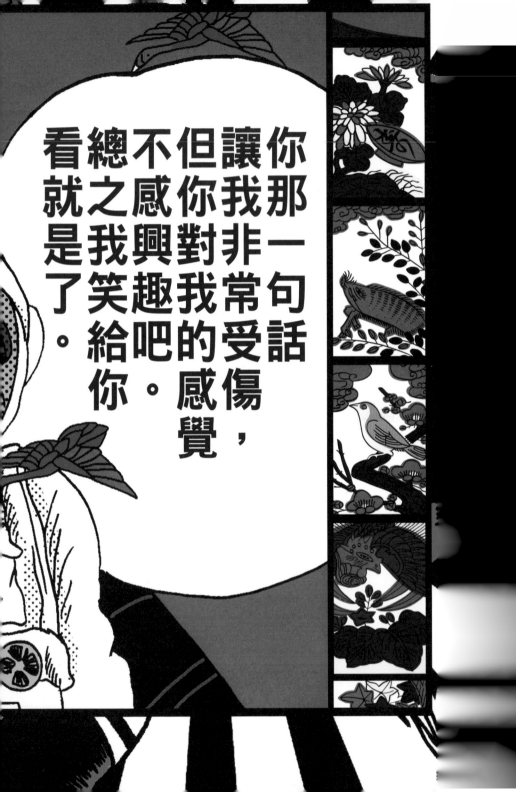

你那一句話讓我非常受傷，但你對我的感覺不感興趣吧總之我笑給你。看就是了。

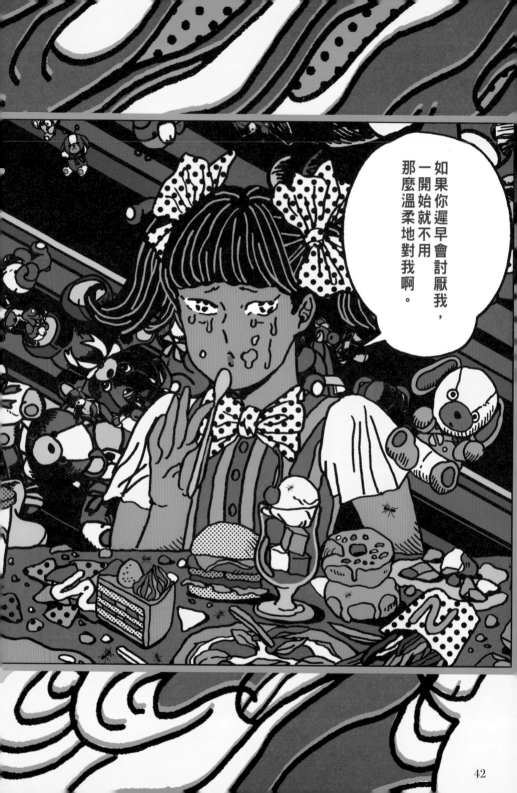

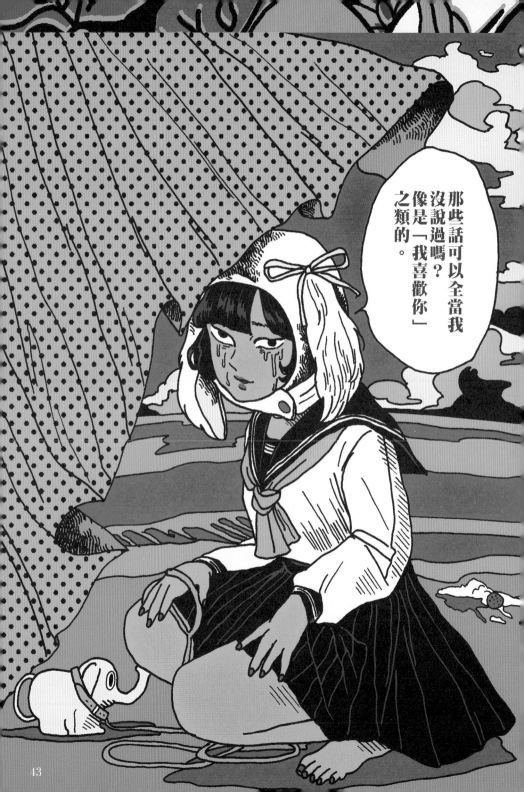

人生要過得多采多姿，要繽紛到眼睛看了都快瞎掉的地步。

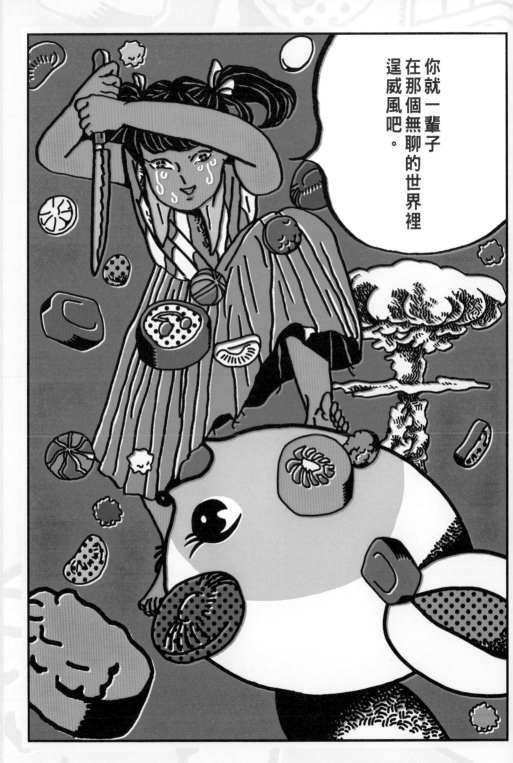

輩子

無聊

吧。

大家經常問我：「畫圖為什麼要這樣用色？」

我以前在網路上畫過一陣子隨筆漫畫。

那是我這輩子接到的第一個漫畫工作，

在那之前畫漫畫的經驗屈指可數，

而且那些屈指可數的漫畫也只是畫興趣的，連載時不停在摸索。

我原本就很不擅長上色，因此交了黑白漫畫，

結果編輯對我說：

「網路漫畫的生態是彩色作品比較多人看，想請妳全部上色再交稿一次。」

我超討厭他的要求。

不擅長上色是其中一個原因，不過最關鍵的是稿費少得要命。

少到什麼程度呢？差不多是我國中時一個月的零用錢。

可是我接到工作時已經是成熟的大人了。

年紀已經大到不管在什麼地方露臉都會被說「妳都幾歲了還怎樣怎樣」。

我都幾歲了，要靠國中生的零用錢生活是很困難的啊。

46

於是呢，

我不得不同時做其他工作。

做其他工作需要時間。

上色很花時間。　←

因此我才交黑白稿。提這個真是一點也不夢幻啊。

我雖然心想：「好不容易接到案子還要求那麼多，真是對不起。」

但這件事攸關我的死活，我還是鼓起勇氣向編輯說明了。

然而，我的說明只是白費力氣，對方還是堅持要我畫彩色漫畫。

可惡……真是太可惡了。

不過呢，我再怎麼「掉漆」也是靠說壞話吃飯的女人呀。我不會輕易善罷甘休。

我的復仇劇在這時揭開了序幕。

我想要塗滿五花八門的顏色，閃瞎編輯的眼睛。

「這傢伙（原田）只會用一些刺眼的配色。」

如果他產生這種認知的話，也許會說：「妳畫黑白就好。」我是這麼想的。

沒想到，不管我交幾張稿，

編輯都不曾給我

「希望妳重新上色」或「希望妳拿掉顏色」

之類的指示。

我就算把臉畫成綠色，把頭髮畫成大紅色，對方也沒發火。

為什麼？

最後我只不過淪為一個刻意追求奇怪配色的女人呀。

連載開始後，來自各方的工作機會增加了，

真是令人感激。

大家給我的指示大多是「請照妳平常的風格畫繽紛的圖」，

可見配色很怪的插畫家＝原田千秋這個形象已經建立起來了。

到了那陣子，我不再覺得上色是很棘手的事了，

不如說我還挺喜歡的。

本來是想要整編輯才這樣畫，結果這畫法不知不覺間變成了我的長處。

真是不可思議。

謝謝你，編輯，謝謝你，稿費。

順帶一提，漫畫連載開始兩年後的某一天，編輯打了電話過來。

「原田老師的漫畫顏色太花了，麻煩您改一下。」

「為什麼現在才要我改⋯⋯？」

雖然產生了這樣的疑惑，但反正最後各方面都很順利，平安下莊。

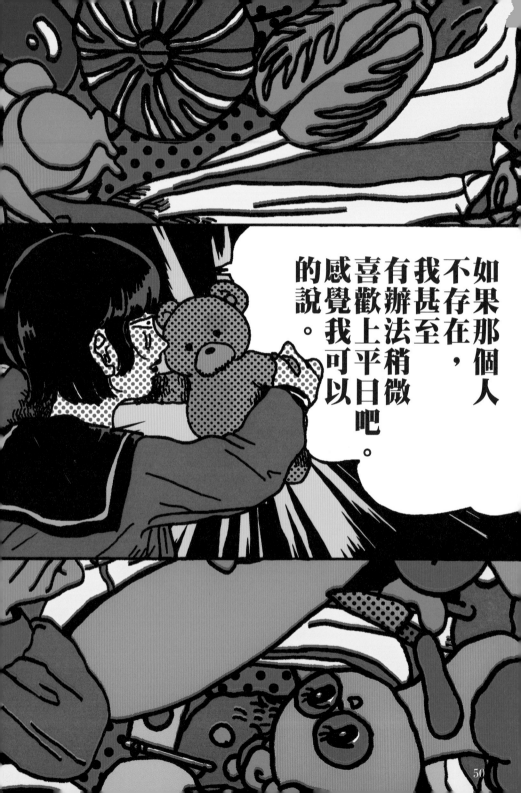

如果那個人不存在，我甚至有辦法稍微喜歡上平日吧。感覺我可以的說。

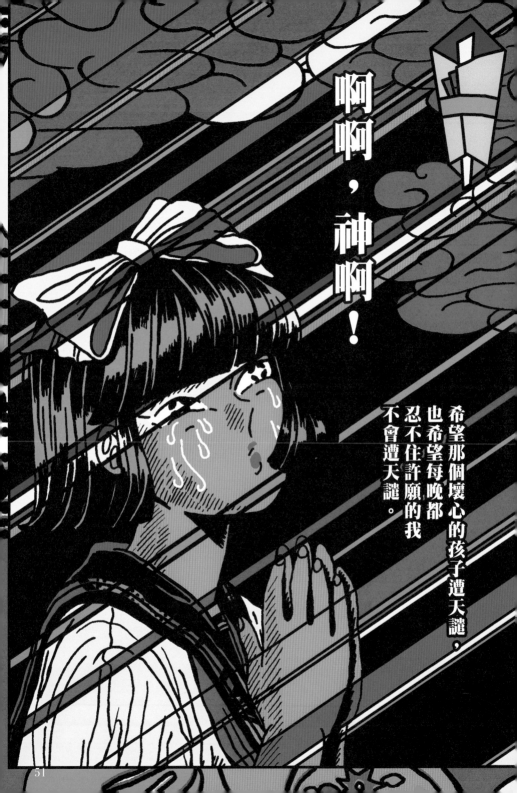

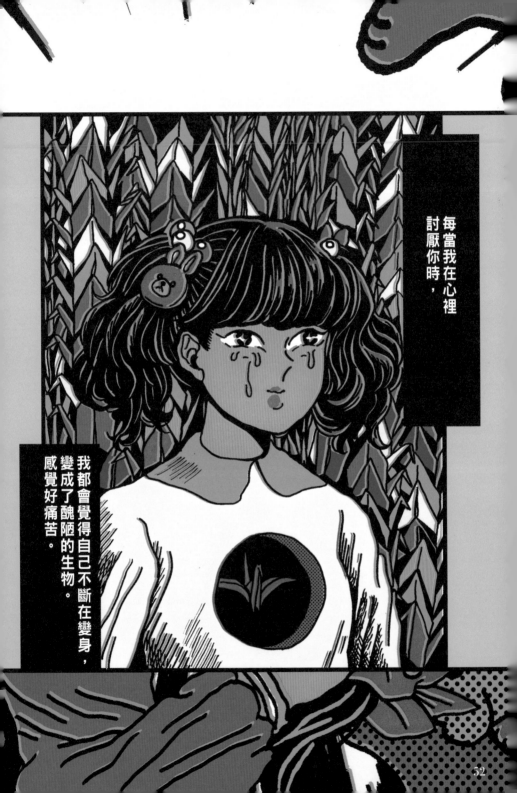

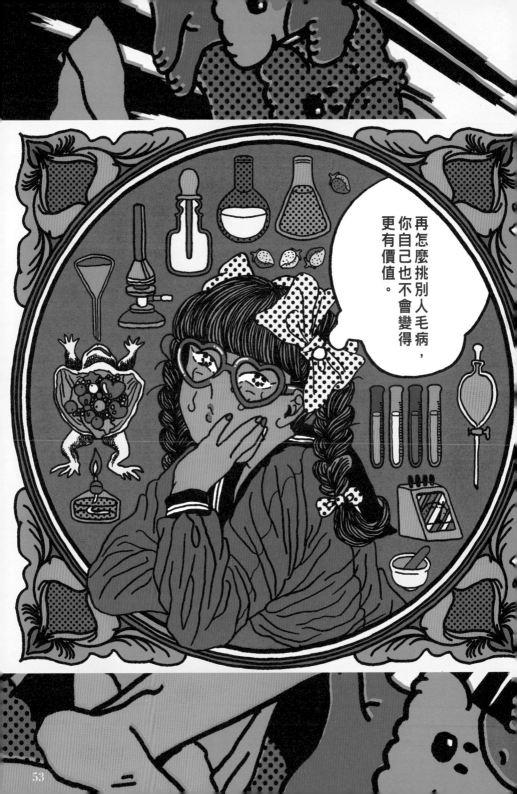

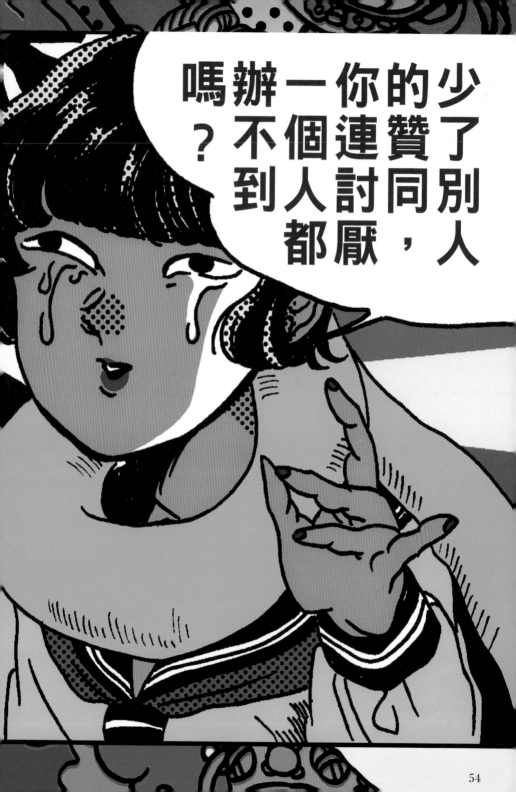

（喔──呵呵呵呵呵　喔──呵呵呵呵呵）

55

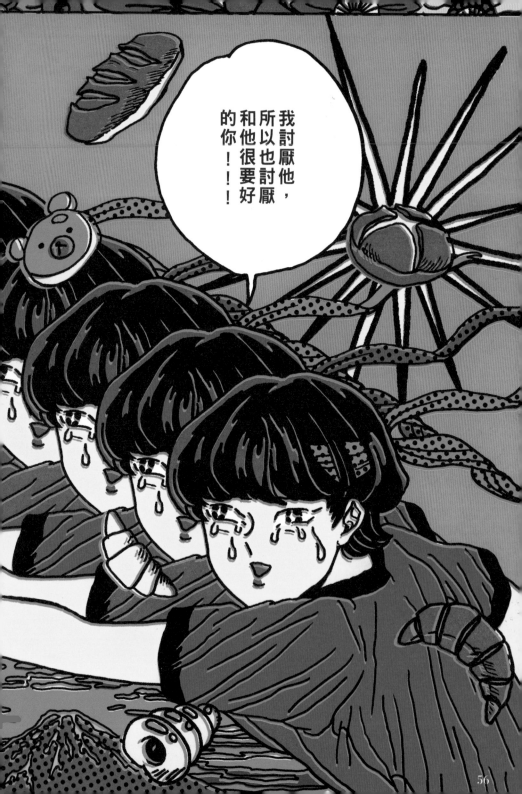

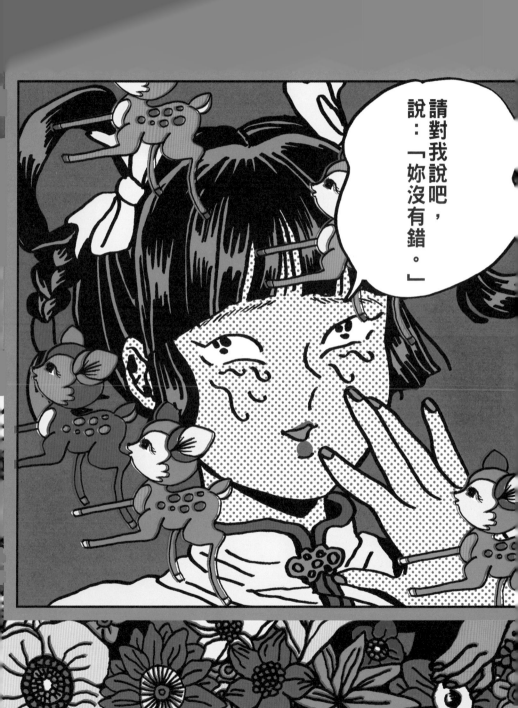

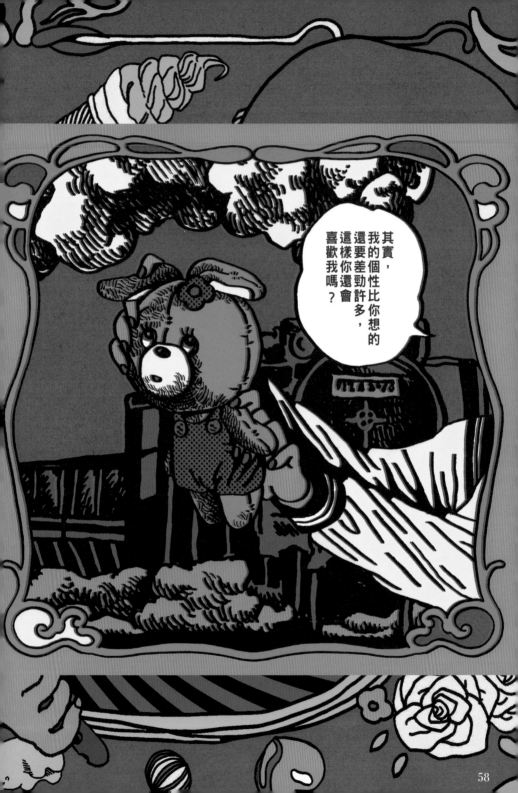

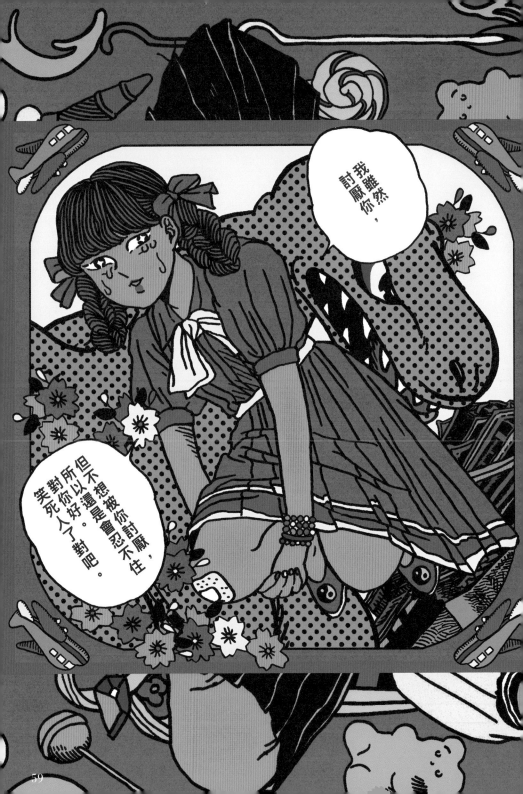

輸人一截

才見識得到

的世界

是存在的唷

」呢。

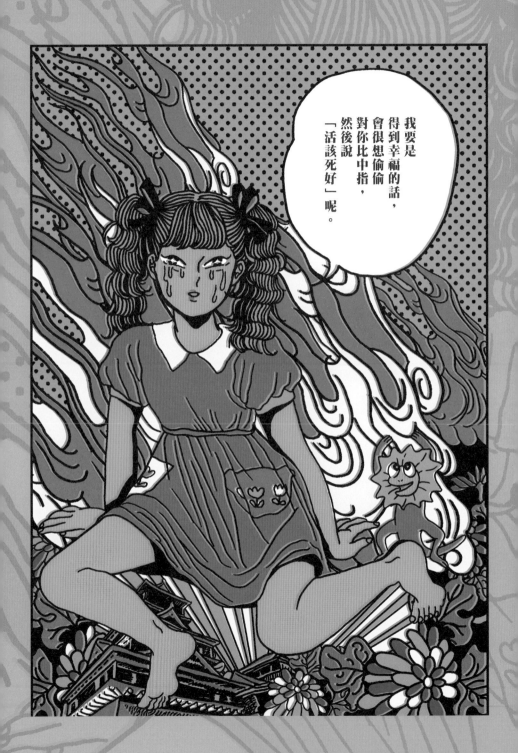

呢。

將來想做什麼呢？被人問這題的機會，總是會定期上門。

我很不擅長回答，因為我不知道我想做什麼呀。

身邊的人會毫不猶豫地回答甜點師、美甲師之類的。

感覺只有我一個人被拋在後頭似的。

小學的時候，必須寫作文談自己將來想從事什麼職業，

我真的不知道要寫什麼，所以開玩笑說：

「我想當香蕉。」

結果被老師罵了一頓。我以為可以逗他笑，結果出包了。

上了國中，要決定畢業後的計畫時，

教美術的老師突然過世了。

我想起他一直對我說：「原田去讀美術專門學校如何啊？」

沒想太多就去讀了美術專門的高中。

高中進了話劇社，

學校明明有齊全的美術相關硬體，

我卻一直、一直在做發聲練習之類的事情，還參加話劇比賽，

贏呀贏，輸呀輸，哭一哭，

結果又到了必須要思考出路的時期了。

我心想：「老師要我去讀哪就去哪好了～」結果老家破產了，

我沒多想就搬出「好像很花錢」的理由，決定不再升學。

並不是爸媽害的，而是我真的認為怎樣都無所謂。

高三那年，有段時間必須決定日後計畫，

大家都踏實地做出自己的決定，有想升學的，也有想就業的。

但我真的不太清楚自己想做什麼，

也不覺得有辦法對老師或大家說：「我要當打工族。」

於是我看到報上的藝能事務所廣告就去應徵，也上了。

「我要當搞笑藝人～」我一面說這種話，

一面當兼職牙科助理，營造出一種模模糊糊的「我有事忙」的感覺。

我還到書店打工、到麵包店打工、在客服中心工作、

去當連續劇臨演，做著做著，朋友們都找到正職了，

但我還是不知道自己想做什麼。

「因為待在這裡也看不見未來啊～」

我搬出這種隨便的理由，離開了藝能事務所。

看我這樣飄來飄去，爸媽開始擔心我了，而且是萬分擔心。那也是當然的。我住在老家，打工以外的時間都在睡覺。

後來呢，某一天，高中時代的朋友聯絡我：

「我因為大學方面的研究，必須擔任展覽的顧問。妳可以畫作品給我嗎？」

我於是久違地畫了畫，做成繪本展出。

那時我開到不行，所以畫得很細很細。因為「擁有的幸福稀少」，才叫幸子。那是小女孩逃離「不幸」的故事。

女孩叫幸子。

學生辦的展覽啊，

經常會在作品旁邊放留言本，讓觀眾寫感想，

而我也到便利商店買了筆記本，放到繪本旁邊。

展覽結束後，打開筆記本一看，留言的人比我想的還多，真是太開心了。

有人說「太有趣了」，有人說換個字體的話搞不好會變得更棒，

有人說很可怕。

所有的讀者反應都讓我很開心。

那時我並沒有考慮靠畫畫維生，但想要讓各種人看到我的畫，

於是畫了交情很好的樂團的傳單或專輯封面插圖，還做了許多作品展出。

當時經常在大阪日本橋的「亞變人」藝廊展出，

老闆總之是個大怪人，

為了展覽在空間內鋪鐵軌、塗黑整個空間他也不會被他罵，

在天花板鑽洞他也容許。

我還搬過一大盆赤竹進去做七夕布置。

有一票同世代的年輕作者以成為畫家、漫畫家為目標，

會固定在同一個藝廊出沒，我還和他們一起在展覽會場吃了闇鍋[1]。

做那些事好玩得不得了，我還想辦更多展覽。

然後呢，我心想：要辦更多展的話，就只能靠畫畫賺更多錢，

要多到可以辭掉工作的程度才行。

我的起步已經比其他一直在努力的人晚了，畫技也爛到不行。

1　參加者一人帶一樣食材進入漆黑房間煮火鍋來吃。參加者不會知道其他人帶了什麼，夾到什麼就要吃什麼。

因此我希望一整天的時間都拿來思考畫畫的事。

不這樣做，根本追不上其他已經在努力的人。

該怎麼走下去呢？我在這方面思考了很多很多，

例如要不要上傳作品到推特、要不要畫漫畫風的圖，

還進行了一些作戰，比方說在某時間帶上傳圖片看看。

這大概是我22～23歲時的事。

如今工作做得非常開心。

還有人讓我畫漫畫。

回過神來，我已成為插畫家，

每個人都有各自的前進速度，

「我想當○○」的念頭，也會在因人而異的時機定下來，

因此起步比別人慢也不用焦急。

世界上有許多工作，

而我認為，碰到適合自己的工作簡直是一種奇蹟。

專業主婦就算突然對芭蕾舞產生興趣，50歲才想成為芭蕾舞者，

也沒什麼好奇怪的。

起步追夢的時間如果比同世代的人慢，只要努力就行了。

覺得不適合的話，我認為收手也沒關係。

因為你就算半途而廢，經驗也不會消失。

離開藝能事務所後，我覺得自己「真浪費生命」啊。

不過畫圖的工作做著做著，偶爾會有上電視的機會，

後來就因此轉念了：「啊～原來那段時間不是白費的啊。」

在客服中心工作的經驗，

則對我接電話應對、處理事務性工作有幫助。

在書店工作、在麵包店工作、在牙科工作，

也都不是白費工夫。

我認為經驗就是個性。

我是在取得一樣又一樣的武器，好讓自己能在世間高明地闖蕩。

還有，「想成為〇〇」的選項，不需要只留一個。

不需要在意別人的眼光，被取笑也沒關係。

因為我們不會想在死前才後悔嘛──那時才想說「早知道就去做那個」就太遲了。

就算失敗，人生也不會畫下句點。喜歡的事就多多去做吧。

如果因此發現自己擅長的事、每天的生活因此變得快樂，那就賺到了。

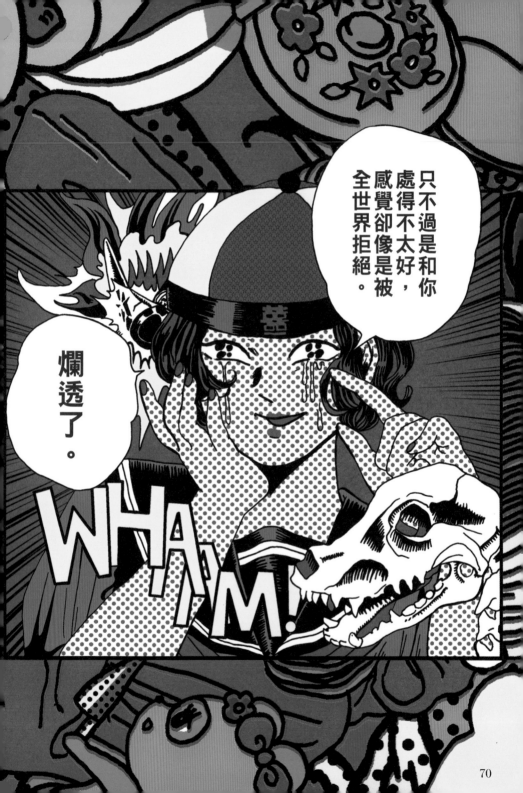

70

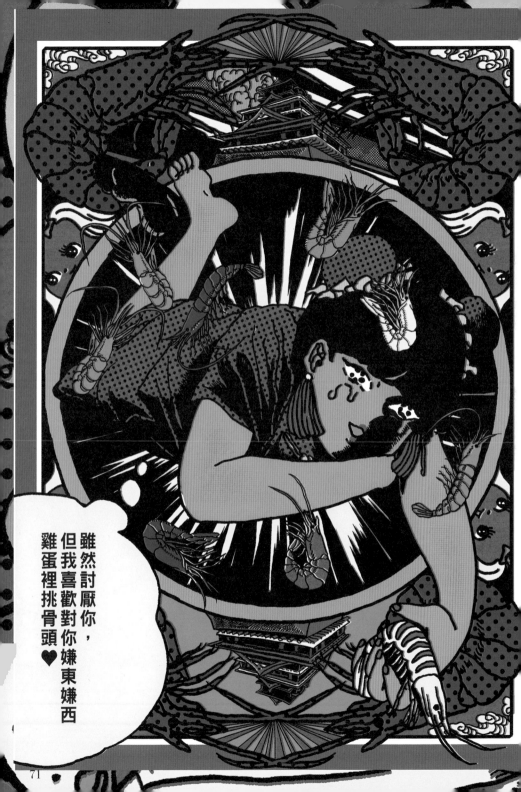

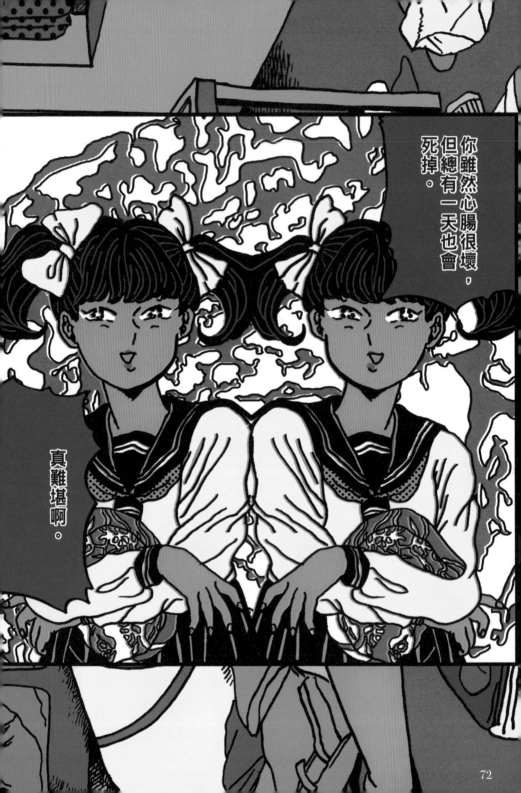

你雖然心腸很壞，但總有一天也會死掉。

真難堪啊。

72

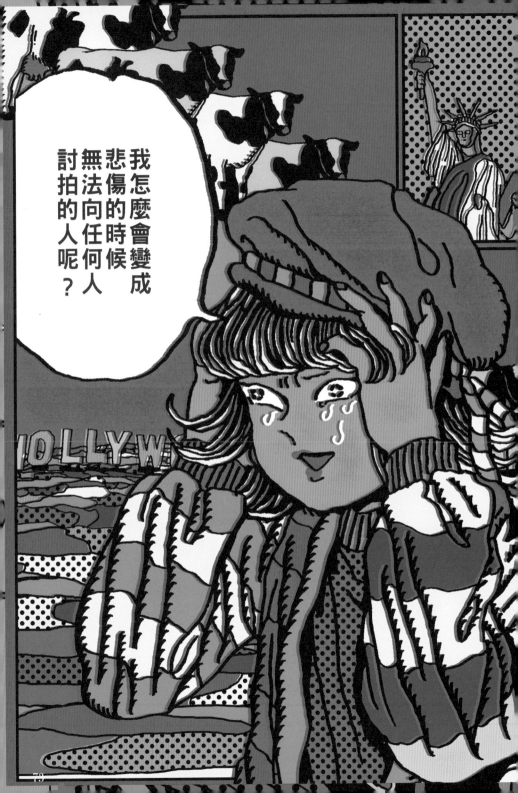

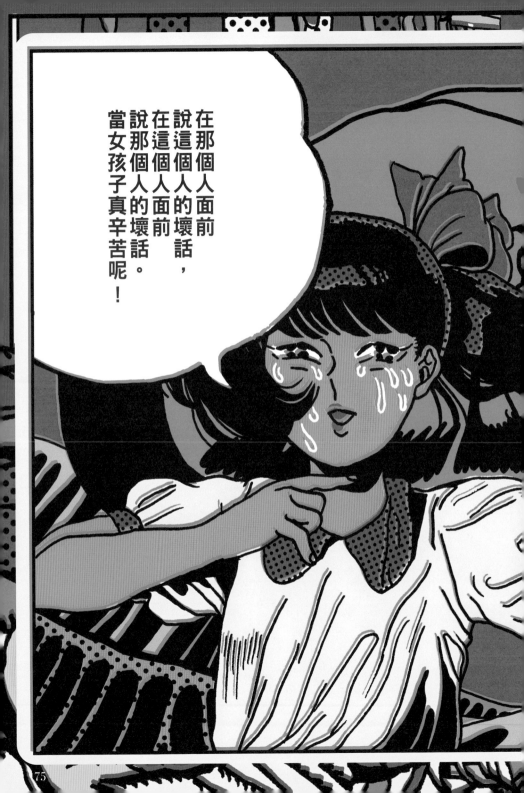

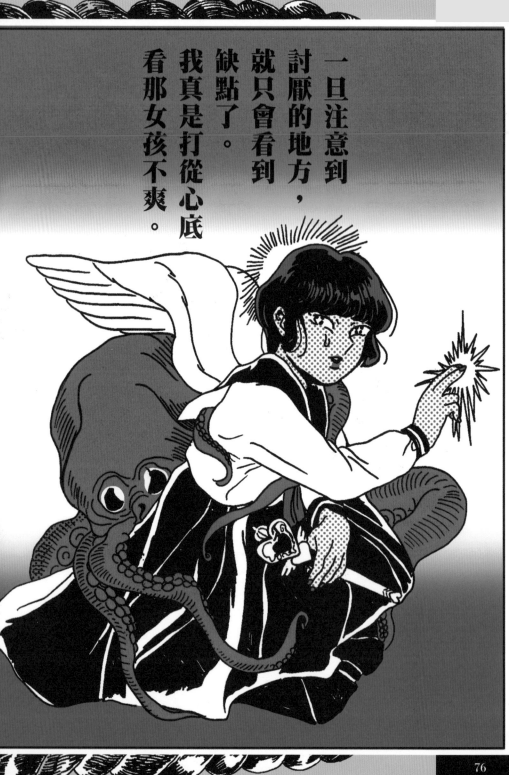

一旦注意到討厭的地方，就只會看到缺點了。我真是打從心底看那女孩不爽。

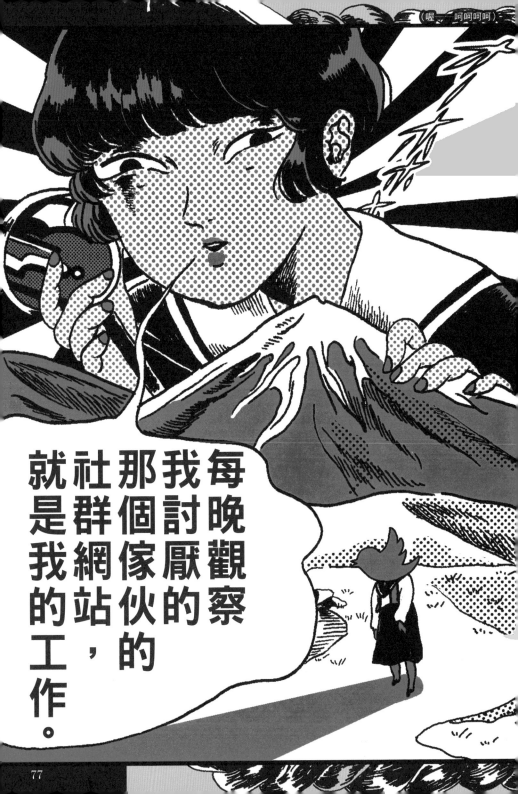

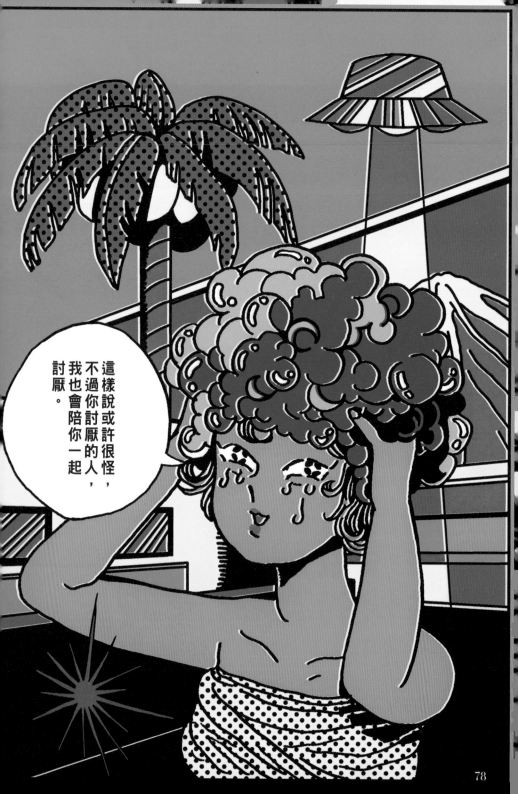

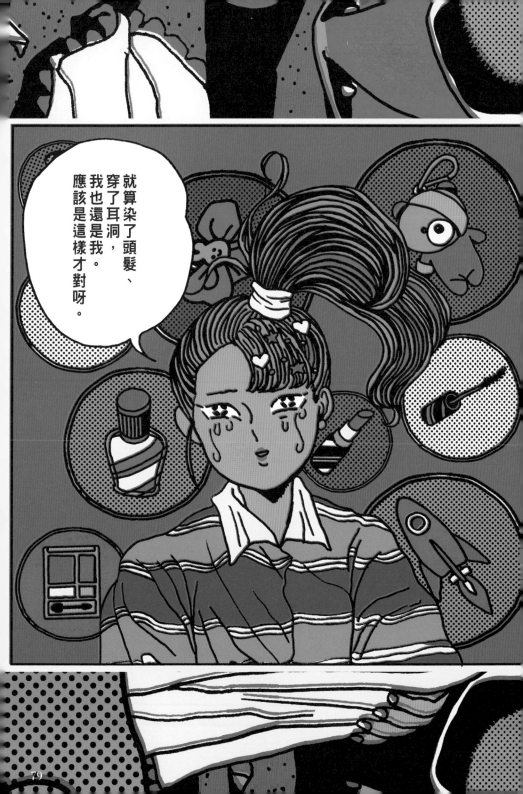

失戀地獄

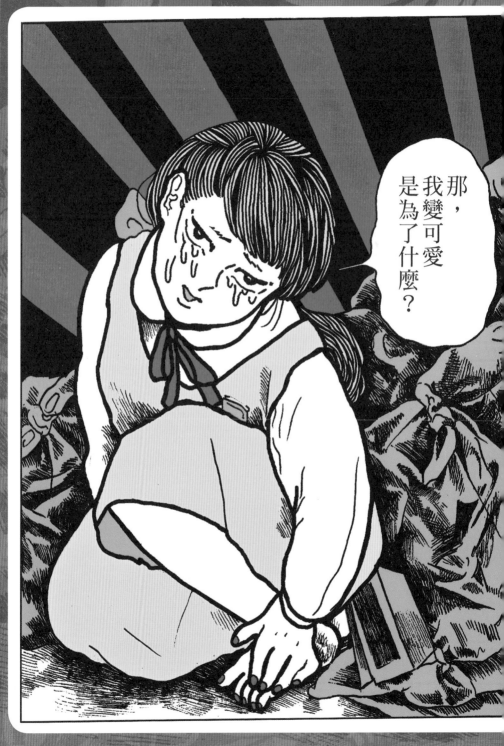

我出生以來第一次失戀，是在21歲的時候。

對象是我交的第一個男友。

我們同居了大約一年，

不過他偷吃了。應該說是去和別人搞婚外情了。

而且還和對方約好要私奔，

然後把這些事一五一十寫在日記裡，才被我抓包。

不寫就不會穿幫了，為什麼要寫下來呀？

我逼問他到最後，他惱羞成怒，在半夜3點對我說：「可以請妳回去嗎!?」

我現在還記得很清楚，我在無法釋懷的狀態下騎上腳踏車，回到了老家。

腳踏車籃被電腦、掃描機之類的東西塞得滿滿的。

順帶一提，我不知為何掃描了他的日記、做成JPG檔，帶回家做紀念了。

世界上最廢的檔案。

那陣子我沒什麼夢想，是成天飄來飄去的打工族，

我大概沒做什麼事來留住他的心，努力還不夠。

這是常有的失戀故事。

82

然而，第一次失戀是非常強烈的體驗。

當時我每天在家哭個沒完，彷彿世界末日要來臨了。

回老家哭，吃媽媽煮的飯哭，

進浴室哭，躺在床上哭。

那時期，我在某手機公司的客服中心當派遣社員，

交不到朋友，而且頭腦又笨，記不住工作內容，

上司常對我翻白眼。

我臉上掛著死人的表情每天不斷接電話。

這種日子是怎樣啊。

凡事都不順利到這種地步的話，總該讓我碰上一件順利的事吧。

到了某天的公司午休時間。

我原本想一個人吃飯，

但突然希望有人聽我聊聊自己的失戀。

我原本算是害羞的人，但失戀的力量比我想的強大，

帶給我「下場會怎樣都沒差了啦」的想法，

我就在休息室找上一個第一次見面的女性，一邊比手畫腳，

一邊用獨角戲的方式訴說我被甩掉的經歷，盡可能說得又有趣又可笑。

我已經沒有東西可以失去了。這是我的自暴自棄。

可是呢，這話由我來說雖然有點怪，但她整個被我戳中了。

那個人好像也剛失戀，

我清楚記得她邊笑邊對我說：「我又有精神了。」

「這是聽了會讓人振作起來的事情啊。」我心想。

我得意忘形了。

我想要說這件事給更多人聽，看看他們的反應。

那天之後，我每天、每天都會逮住休息室裡的同事，不管對方到底是誰，

一律分享我的失戀故事給他聽。

儘管占用了大家寶貴的休息時間，他們都不感到困擾，聽著聽著都笑了出來。

我待的公司一層樓應該有一百個員工左右，

我想我大概對其中一半的人說了這件事。

奇怪的是，我增加了許多朋友。

還有，上司不知是看我可憐還是覺得我有趣，

他跟我的感情也變好了，教了我許多工作方面的事。

朋友增加了，工作能力也變好了，這難道是升學補習班啊？

向許多人訴說之後，

失戀從痛苦的事變化成有趣的體驗了。

幾年後，我和漫畫家朋友參加座談會時，

他對我說：「不管是什麼悲劇，只要換個背景音樂就會變成喜劇。」

他指的一定就是這種狀況吧。

難過的事就是這樣。越是難過，日後就越能變成好笑的故事。

我寫在這的事情是隨處可見又無聊的失戀故事，

不過只要還活在世上，總有一天又會碰到新的「令人笑不出來的遭遇」。

那時候一定又會哭出來吧，

不過只要心想「我又有新哏可以娛樂別人了」，應該就能熬過去的。

碰到難過的事情時，我希望你說給別人聽聽。

可能有點困難，但盡量加上一些搞笑吧。

希望你心中的難過回憶，在未來的某天成為你最棒的搞笑哏喔。

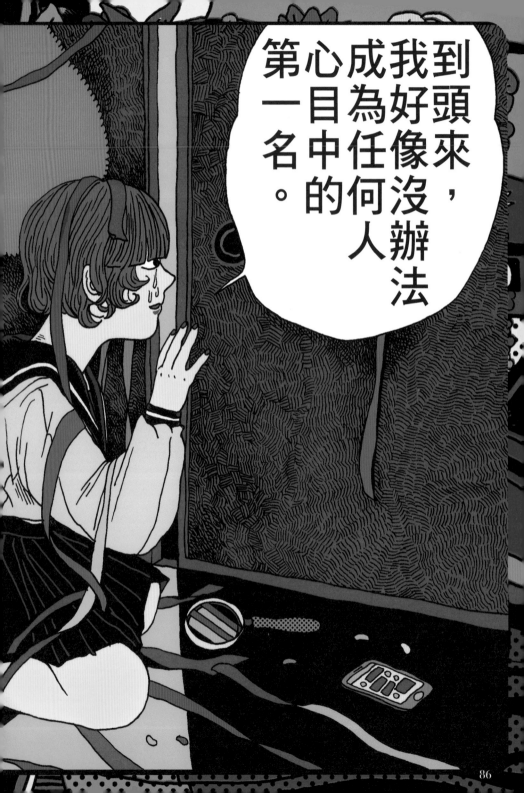

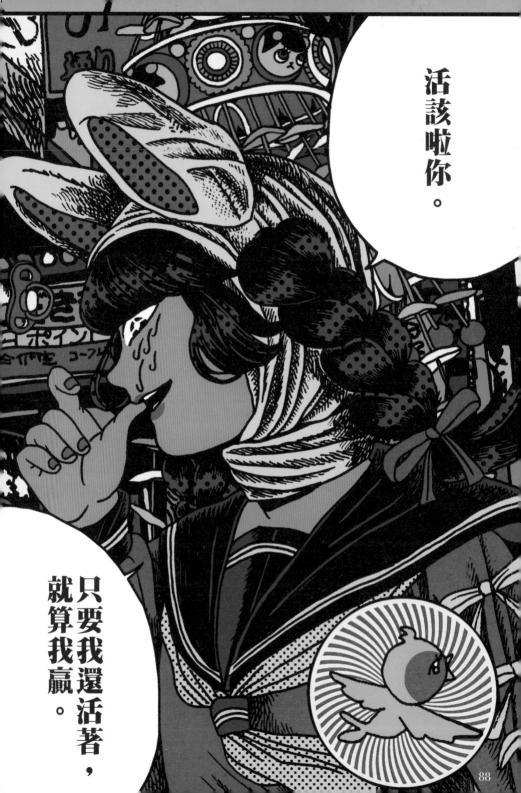

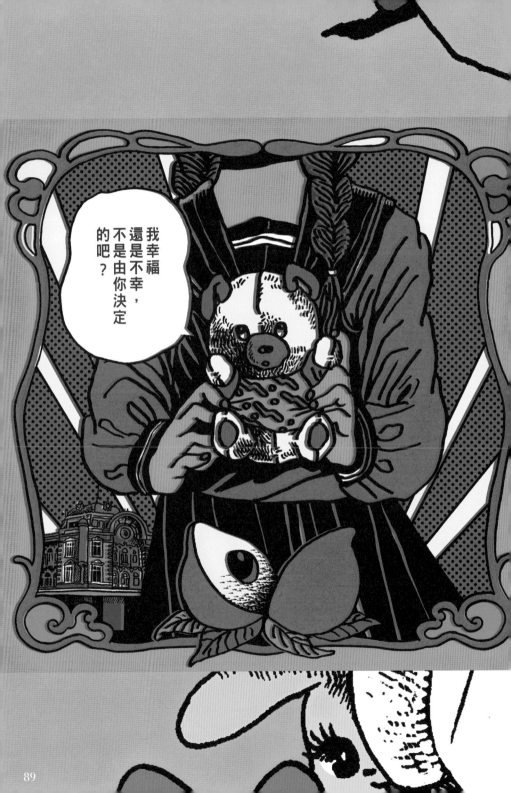

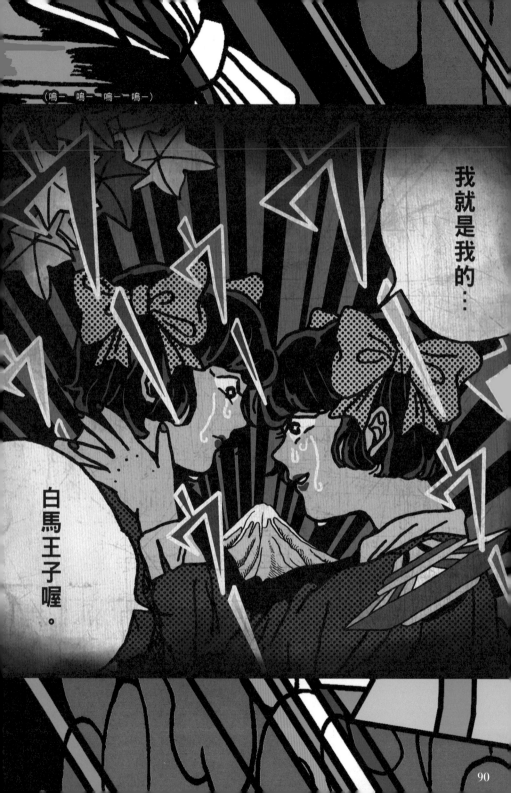

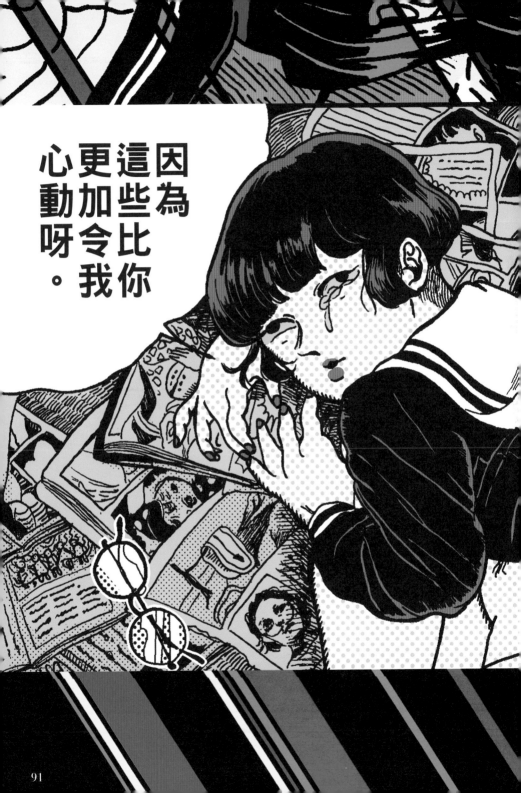

因為這些比你更加令我心動呀。

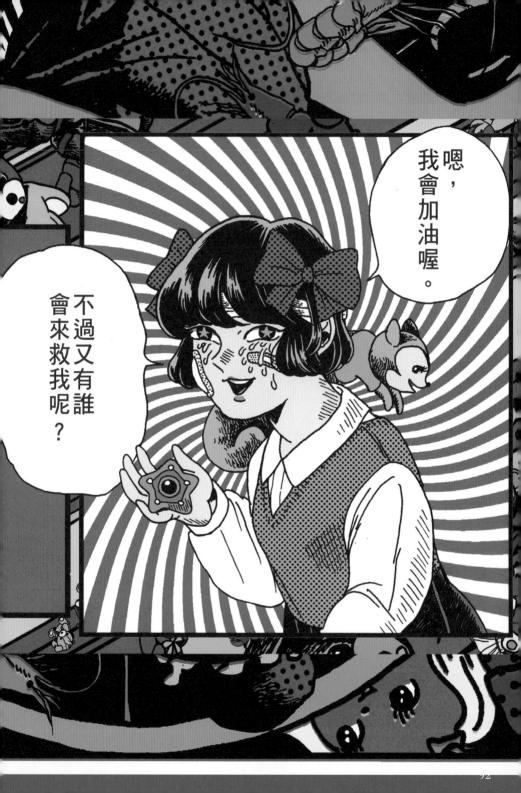

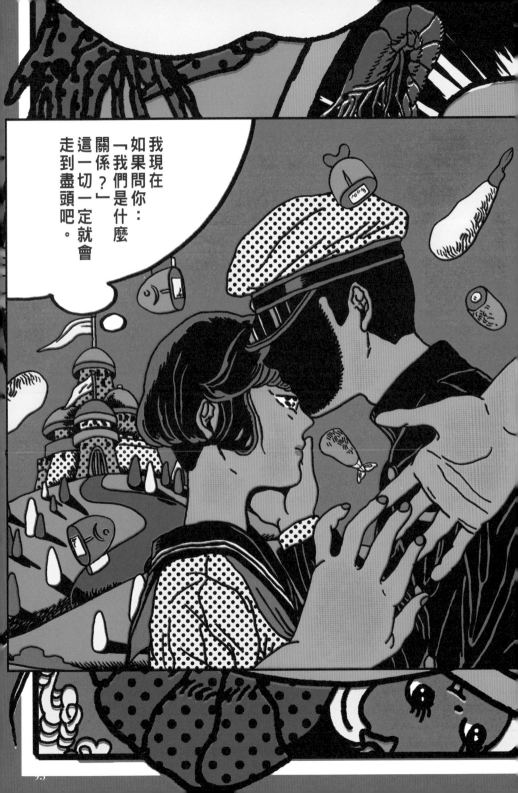

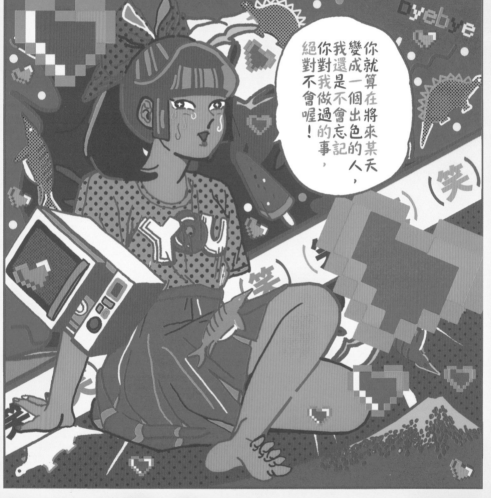

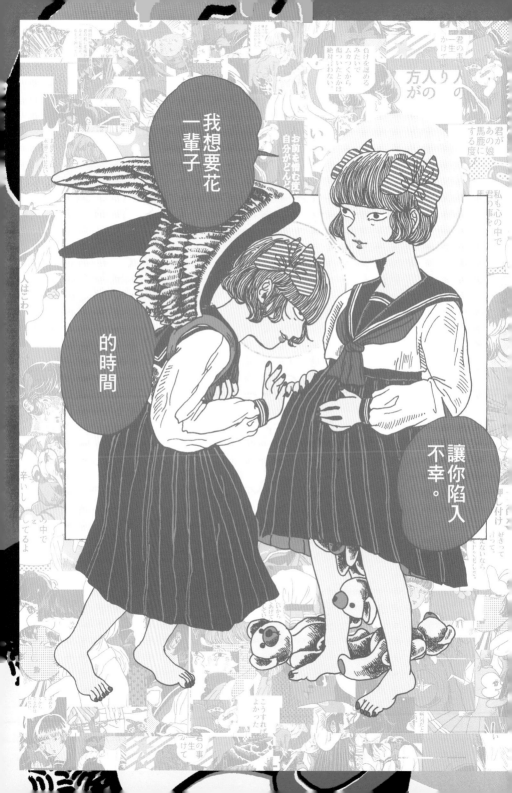

你要獲得幸福，

可愛地

復仇喔。

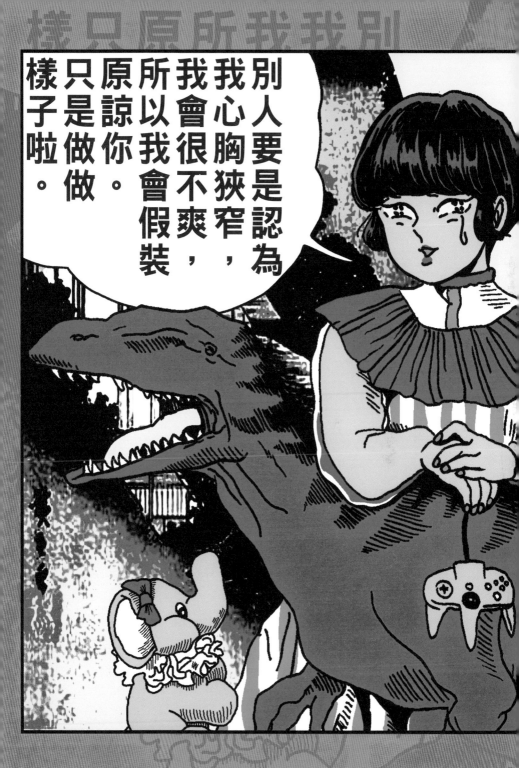

有些人，我無論如何都無法原諒。

「不可原諒」──這種感情非常麻煩，不太會從腦海中消失，而且會隨著時間越滾越大。

感覺就像自己的內心漸漸變得一片漆黑。

平常總是很開朗的朋友，看起來不像會懷抱那種感情。

拿自己跟他比較後，我又會自顧自地感到可悲，陷入低潮。

越是努力想要原諒對方，恨意就越壓迫我的痛處，

然後覺得無法原諒別人的我，真是個討厭鬼。

心胸真狹窄呢，我心想。

對方有社群網站的時候就更是糟透了。

明知上頭只是截取了生活中的美好部分，

看到對方似乎過得很幸福的話還是會莫名地不甘心。

「我這人真是死纏爛打啊。」我會這樣想。變得沮喪。

但還是會忍不住去看。會很介意嘛。

雖然努力嘗試要原諒對方，可是我辦不到。

覺得好像只有自己被拋在原地，真是苦惱啊。

直到某天，我的腦袋裡好像有什麼東西斷線了，讓我心想：「也許不原諒他也沒差。」

如果我只是在內心世界裡搞到他渾身是血的話，也不會怎樣吧。

因為在現實中，人無論如何都得欺騙自己的內心啊。

我嘗試在獨處的時候開口說：「我絕對不會原諒你。」結果內心舒暢多了。

狀況會演變成這樣，也許我自己也有錯，

但我不爽就是不爽，沒辦法啊。

先老實承認自己有不對的地方，然後還是無法原諒對方的話，也就只能這樣了。

和對方碰面時，我會試著在心中想：

「要是採取令人討厭的態度，結果反而被對方討厭的話，就太令人火大了。

所以我現在只是假裝原諒你喔。」

結果心情就變得輕鬆了一些。

面對自己的內心，沒有裝好人的必要。

反正不會被任何人拆穿呀。

稍微懷抱一些壞心眼的想法，也許會活得比較輕鬆吧。

復仇並不是攻擊對方，

而是把自己變成一個更大器的人。

用攻擊去回應攻擊只不過是一種暴力，也不可愛。

受多少傷就買多少花妝點家裡還比較有生產性。

不用做什麼奢侈的事，穿美美的衣服，讀想讀的書，

吃好吃的東西，住進漂亮的地方，常常展現笑容。

因為你會想活得比看不順眼的人更開心才對嘛。

也許人家會說這種努力方法一點也不美，

但沒關係啊。

我們又不是少女漫畫的主角。

就算心中想法很黏膩很難纏，也不會洩漏到別人那裡，所以儘管當個難纏的人吧。

然後要變成一個超、超可愛的人，

哪天在街上和你看不順眼的人擦身而過時，

如果能光明正大地傳遞出「我現在很幸福喔」的訊息給對方，就太完美了。

別人要是認為我心胸狹窄，我會很不爽，所以我會假裝不會。原諒你。只是做做樣子啦。

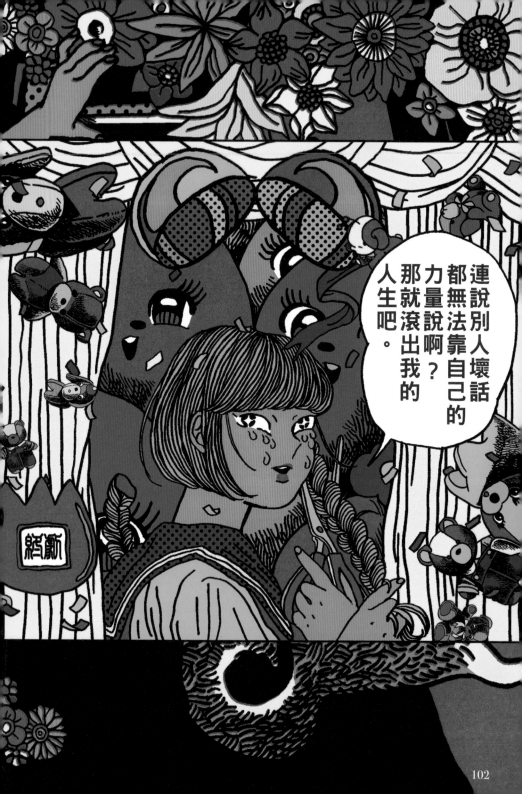

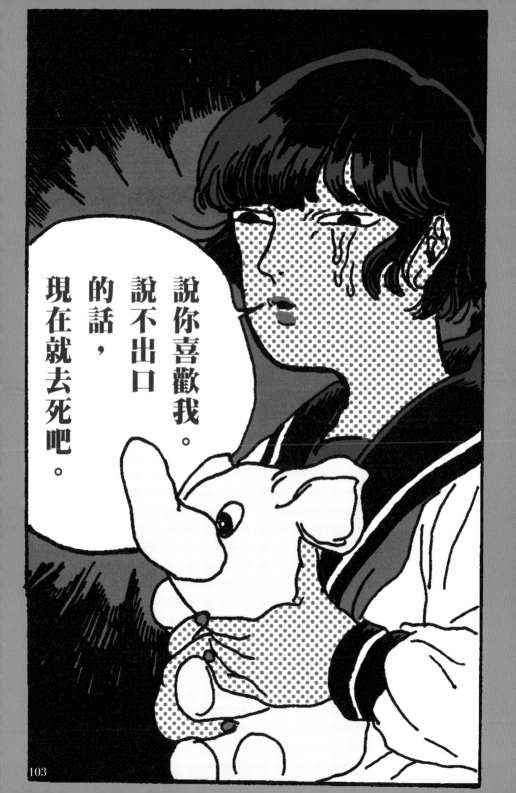

103

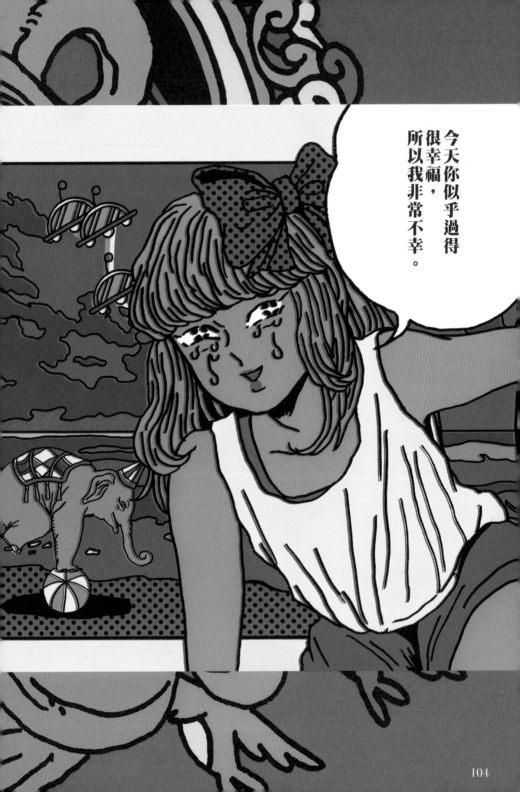

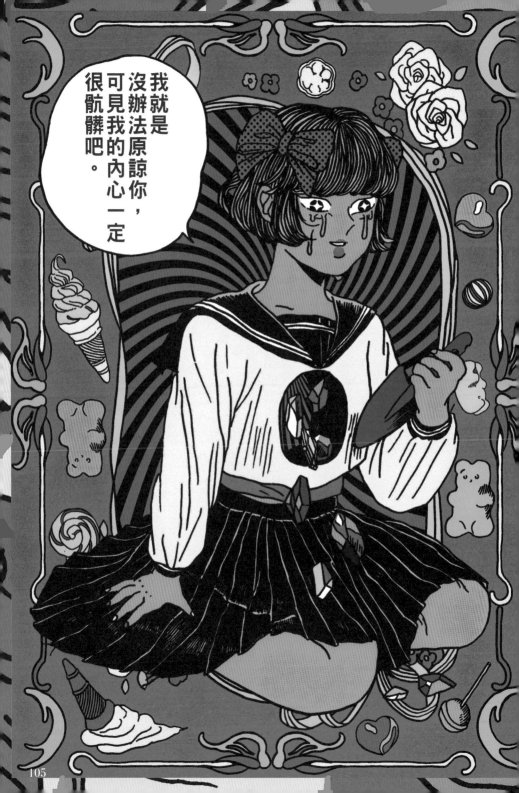

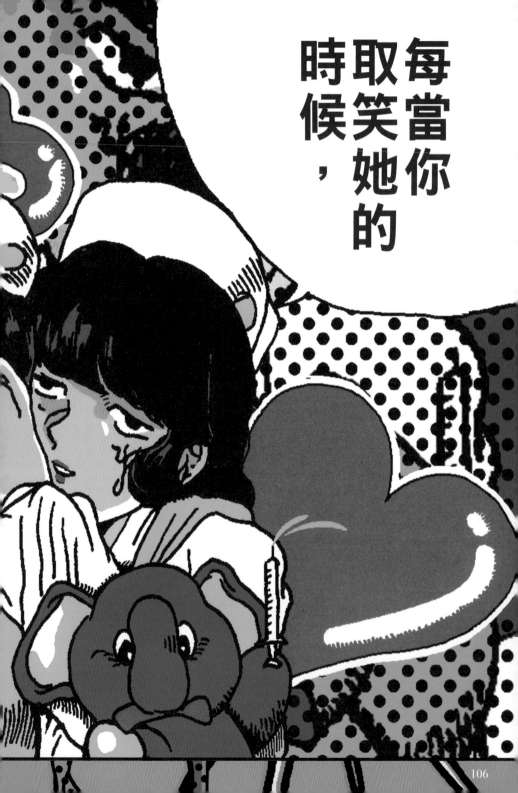

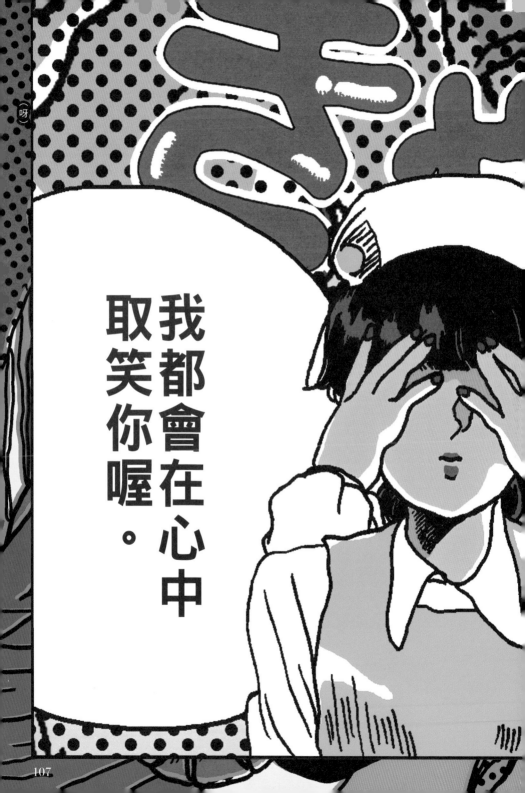

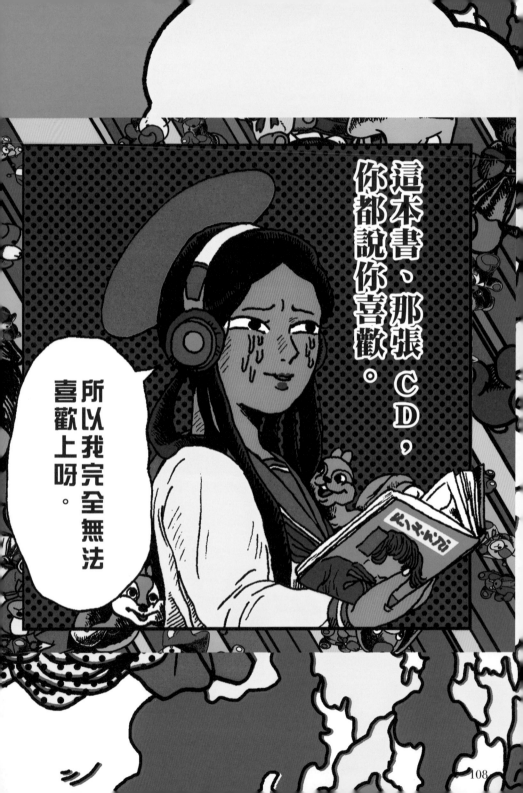

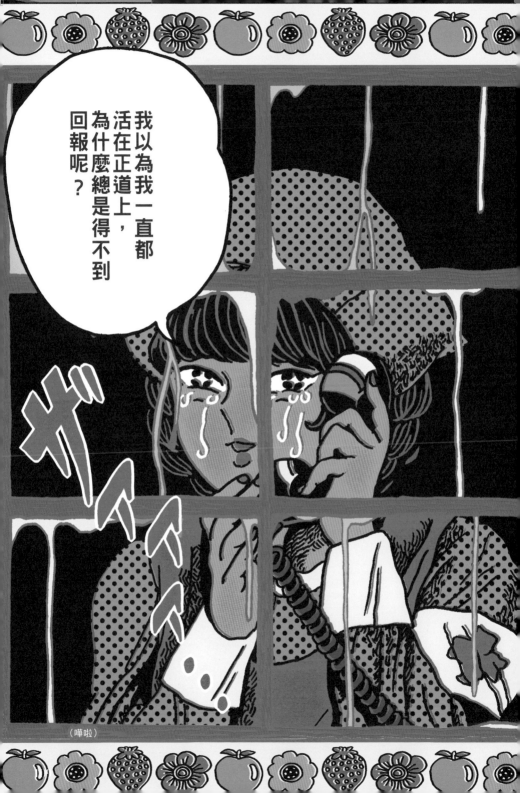

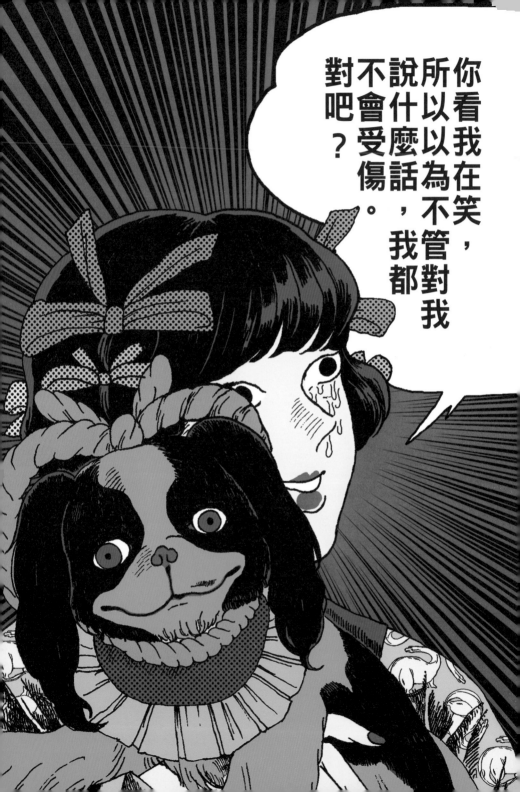

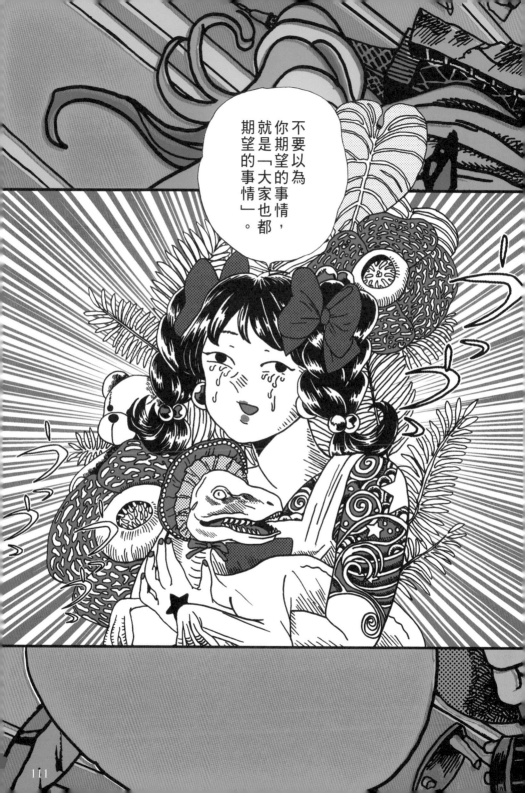

即便跌倒
也不要
白白吃虧

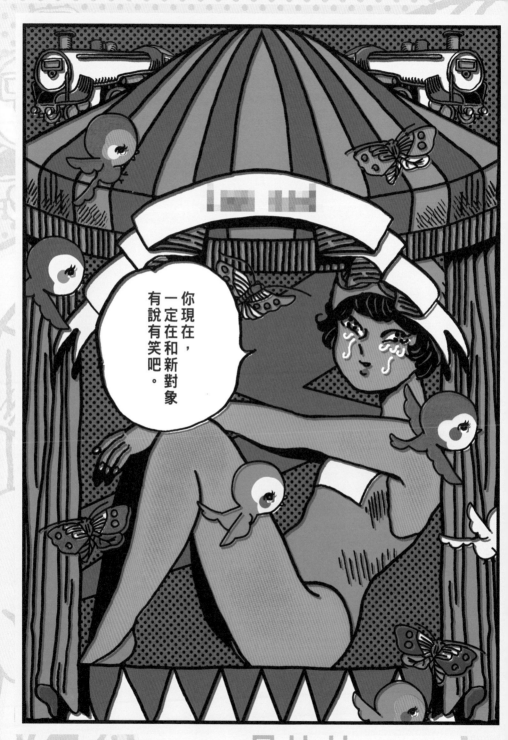

只要活在世上，一定會碰到根本不願回想的那種失敗。

比方說考試落榜。

公司經營失敗，整個家都沒了。

無意間傷害到他人。

如果事情與他人無關，

完全是自己導致無法挽回的失敗，那麼你的感覺會相當難受，

不管你再怎麼自以為慎重地活著，

還是會有脫離正軌的情況。

以前，我經歷第一次失戀後，

馬上被一個男生告白。有傳言說他素行不良，感情方面也是大爛人。

在此稱他為C君吧。

這樣說實在失禮到極點，不過C君完全不是我的菜。

那些不好的傳言我也聽過，因此我拒絕了他的告白。

然而，C君大概是很習慣應對女性吧，

他呢，嗯，會非常溫柔地，

把沮喪的我帶出去喝酒，而且幾乎是天天找我。

幾乎天天和我玩在一起，對我說溫柔的話。

我就這樣漸漸在意起C君了。

與其說開始在意，根本是為新戀情開心到飛上了天。

旁人看到飄飄然的我，

都打算制止我：「別人就算了，千萬別碰那個人啊。」

我這個人只要內心洋溢幸福的感覺就聽不進別人說的話，

於是心想：「為麼大家都不懂我？」

「之前的女生怎樣我是不知道啦，但我應該沒問題吧。」

「因為C君對我溫柔到不行啊。」

我就這樣懷著謎樣的自信，和C君開始交往了。

現在的我正一面打字一面回想當初自己的蠢樣，痛苦地抱著頭。

來來往往半年左右，我們在C君房間甜甜蜜蜜地吃著飯時，

他突然開口說：「其實我有女朋友呢～」

我嚇了一跳。

不知為何，當時我想要表現得像個冷靜的大人，於是說：

「咦!?原來我們沒在交往啊！」

我記得很清楚，我一面做出奇怪的舉止一面在說笑。

西曬的陽光從窗戶照進來，相當明亮。我超滑稽的啊。

那天晚上，C君的電郵信箱傳了一封信過來：

「聽說原田小姐一直糾纏C君，讓他很困擾。

希望妳今後別再和他扯上關係。」

應該是出自他女朋友手筆吧。

我在這一天第二次大吃一驚。

聽到他說他有女朋友時，我大受衝擊，完全無法思考，

但隨便想想也知道，我是他的偷吃對象。

從正牌女友的角度來看，我是絕對的邪惡，是非打倒不可的敵人。

她大概恨死我了，而且完全不會想和我沾上邊。

這打擊太大了。

而且設定變成我糾纏C君。

八成是他和我玩在一起的事情被揭穿，他就隨便說說敷衍她吧。

116

如今回想起來，那狀況實在太可笑，還算滿有趣的，但當時的我承受著很大的痛苦。原來不知不覺間我成了一個壞人，旁人明明都試圖阻止我，我也太蠢了吧。

比起被第一任男友劈腿，

（雖然說是在毫不知情的情況下）當一個小三傷害素昧平生的女性這點更讓我痛苦，真的是痛苦得要命呀。

那一天，我斷絕了所有C君和我之間的聯絡管道，之後度過的每一天都幾乎要被罪惡感逼死了。

過了幾天後，

我找上當初一直試圖阻止我的朋友，告訴他這件事。

我覺得自己丟人現眼，一直嚎啕大哭還邊跟他說：「對不起啦」。

為什麼我不聽他的忠告呢？

為什麼覺得自己不會吃到苦頭？

（因為我很蠢。）

朋友笑了我一番之後，對我說了類似這樣的話：

人類很笨，所以不跌倒個一次不會知道什麼事物危險、什麼地方有錯。

就算現在沒失敗，如果不知道什麼是危險的事物，將來也還是會犯下同樣的失敗，

因此我覺得原田小姐這次失敗是件好事。

失敗後就好好反省，下次碰上同樣的危險時只要閃開就行了。

我記得這番話讓我很振奮。

後來那個朋友笑著對我說：「其實，我現在在談婚外情。」

走在危險的地方卻沒察覺危險——這種事情多得很。

旁人就算警告你「有危險」。

你也會自以為是地認為：「對我來說不會是危險。」

可能是因為道路越危險，風景顯得越美吧。

到頭來，你只能跌倒個一次，搞清楚狀況。

這樣才總算可以察覺：我先前的想法是錯的。

今後，我恐怕也會一再失敗、一再跌倒吧。

但每次跌倒時，只要反省自己哪步走錯就行了。

雖然是無法回到跌倒前的狀態啦。

有些失敗會令人想死，但人是不會摔個跤就死掉的。

察覺自己哪裡出錯之後，下次別犯同樣的錯就好了。

這就是所謂的「即便跌倒也不要白白吃虧」。

歷經失敗，仔細思考後振作起來，

人生的困難度應該會稍微下降才對。

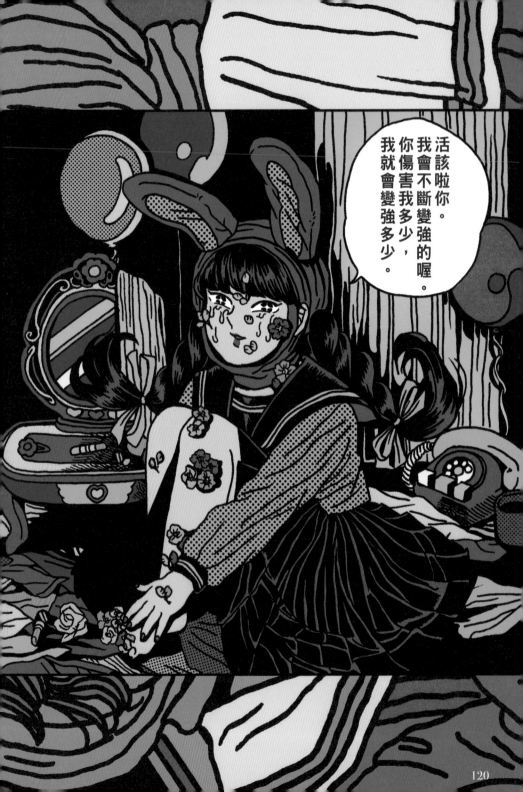

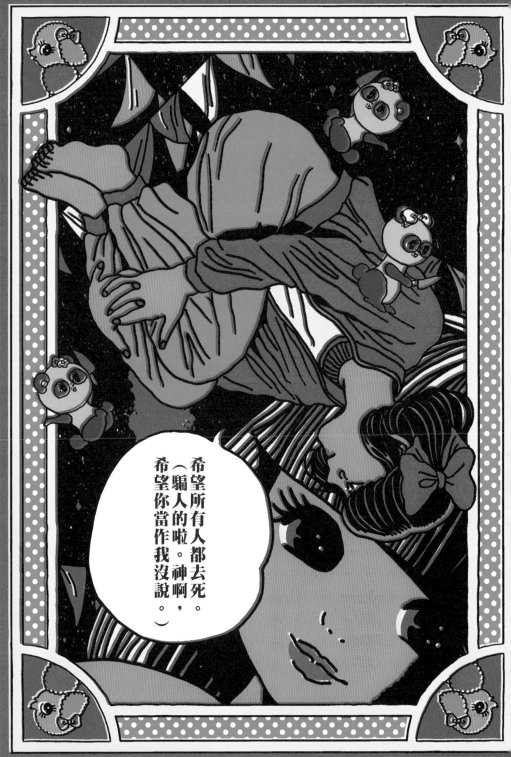

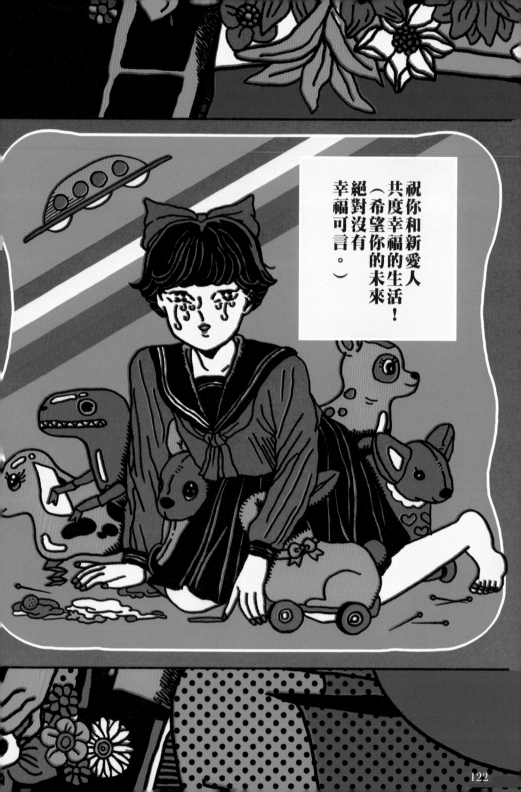

祝你和新愛人
共度幸福的生活！
（希望你的未來
絕對沒有
幸福可言。）

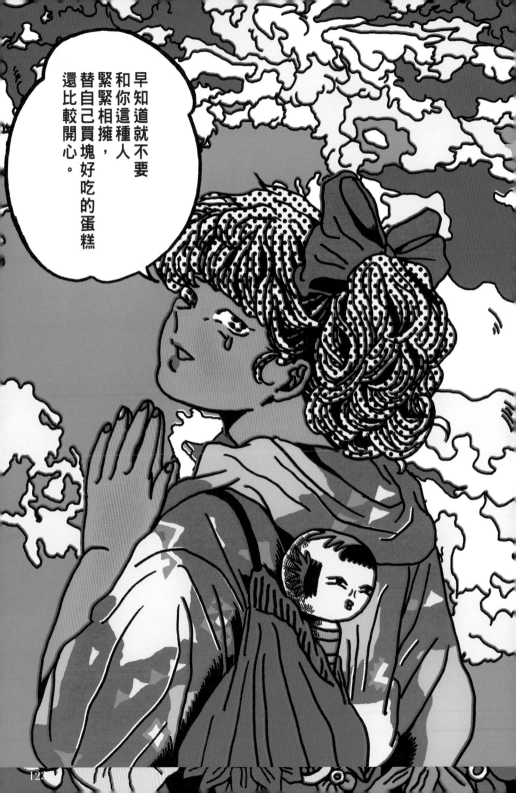

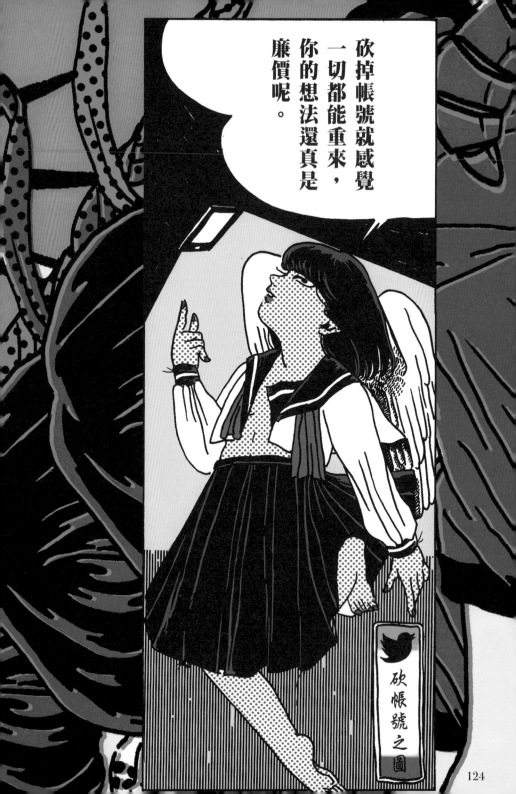

124

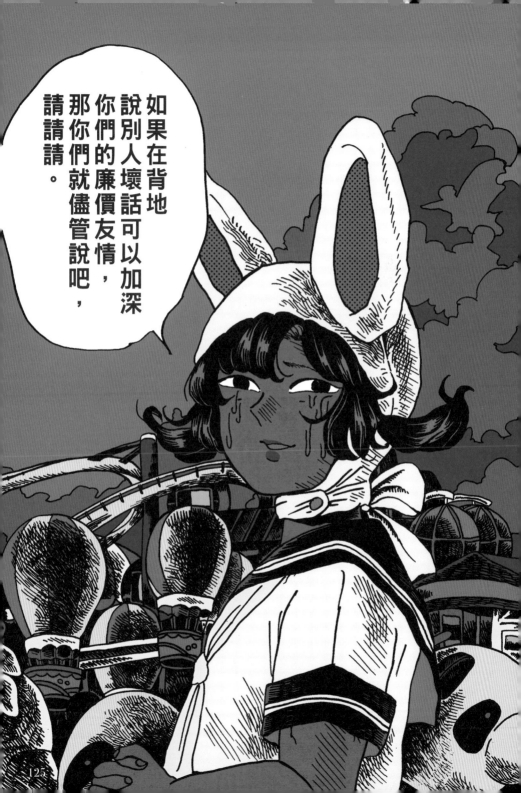

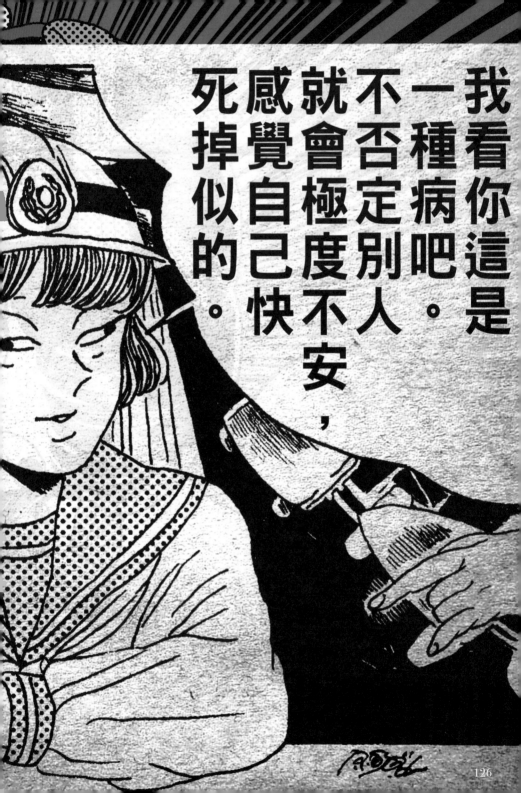

我看你這是一種病吧。不否定別人。就會極度不安，感覺自己快死掉似的。

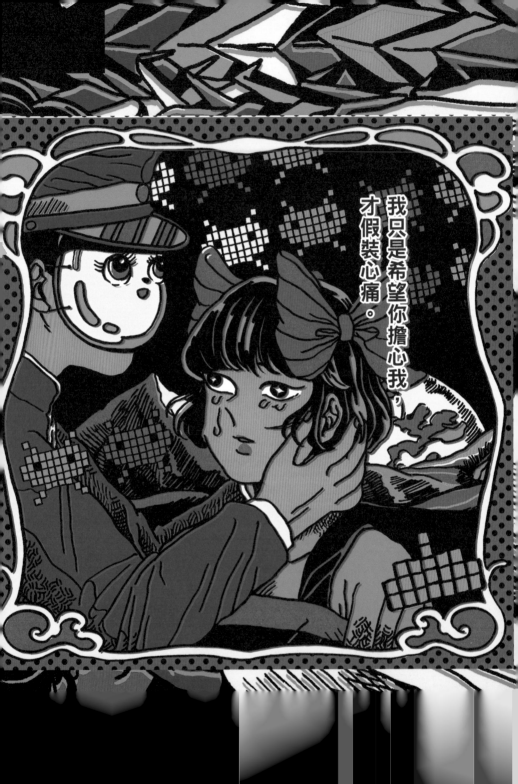

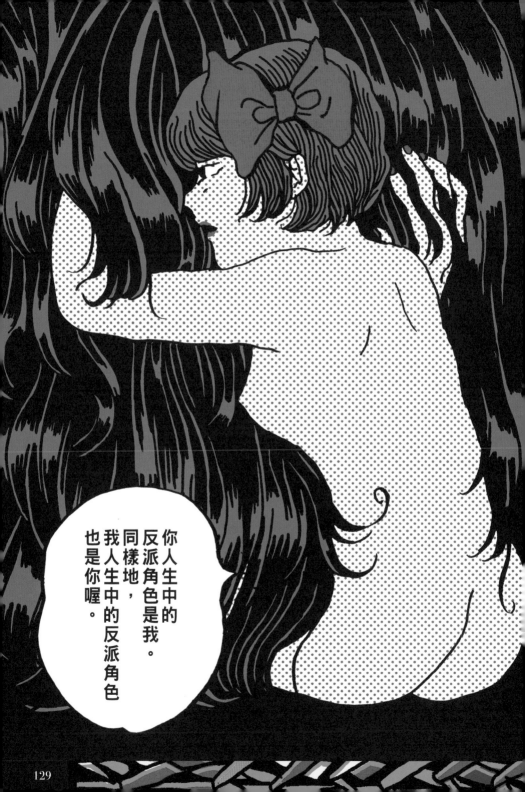

不說出口是一種強悍

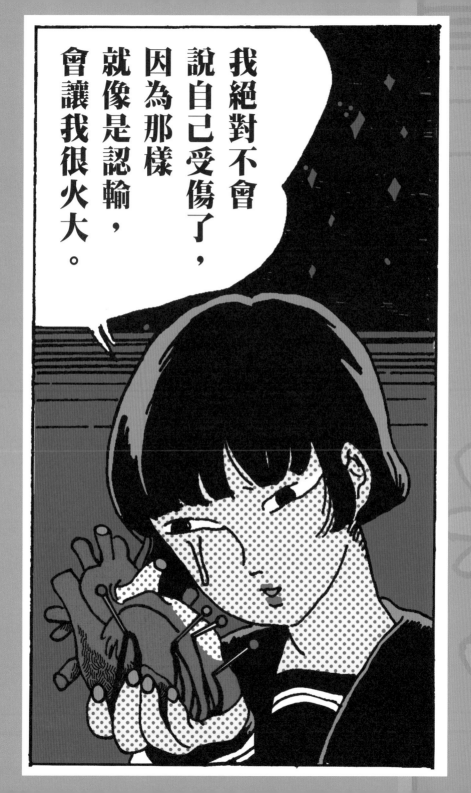

有一種人會自己跑來對你說過分的話，他們滿街都是。

對方就算沒有惡意，有時還是會傷害到你。

生氣的話，自己的立場會變差，

露出難過的表情，感覺就稱了對方的意，令人不甘心。

惡意似乎是人類容易產生共鳴的感情之一。

任何圈圈當中都有不斷在背地裡說人壞話的人，

他們只能靠這種話題和別人保持關係，

是很不擅長溝通的人。

指出他人的缺點就能獲得共鳴，有了別人的共鳴就能安心。

他們只是把「暗中批評」當成營造話題的工具罷了。

他們跟看著 wide show² 對藝人說三道四的大媽沒兩樣，

都不是發自內心憎恨矛頭指著的對象，

只是把他們當成輕鬆又方便的玩意兒，

使用它就能獲得別人的共鳴，而且還能感覺自己在精神層面

是高人一等的。

他們只是要營造話題，你卻一下為他們悲傷、一下為他們生氣，很不爽對吧。

所以囉，你不需要理會他們，也不用看他們臉色。

如果無論如何都得和他們沾上邊的話，當場逃跑也行。

首先要記得，世界上沒有任何人有權力傷害你。

讓那種人在狹隘的世界裡互扯後腿就行了。

扯完之後他們愛怎樣就怎樣吧。

我剛剛把暗中批評說成一種「輕鬆又方便的玩意兒」，它真的恰恰好就只有方便性。

這狀況就像是井底的青蛙一無所知，還以為「自己是世界上最厲害的存在」。

只不過是「感覺」變厲害，實際上那個人根本沒有改變。

你大可假裝沒看見那些廢渣的集合，做你會覺得開心的事情就好了。

2 指帶有娛樂和新聞性質的綜合型節目。

不管是多麼小的事，那些開心的事情，

應該都會成為你的武器。

喜歡玩遊戲的話，你就能和其他喜歡玩遊戲的人聊起來，

喜歡運動的話就能跟別人聊運動。

這樣一想，感覺還不錯吧。

還是有許多方法可以和人培養感情。

就算不靠背地裡說人壞話這招，

我希望你做你會覺得開心的事，並且和相處起來會開心的人在一起。

如果身旁沒有那種人也不用心急喔。

往後一定會出現的。

水井外的世界比我們想的還要寬廣。

我絕對不會說自己受傷了，因為那樣就像是認輸，會讓我很火大。

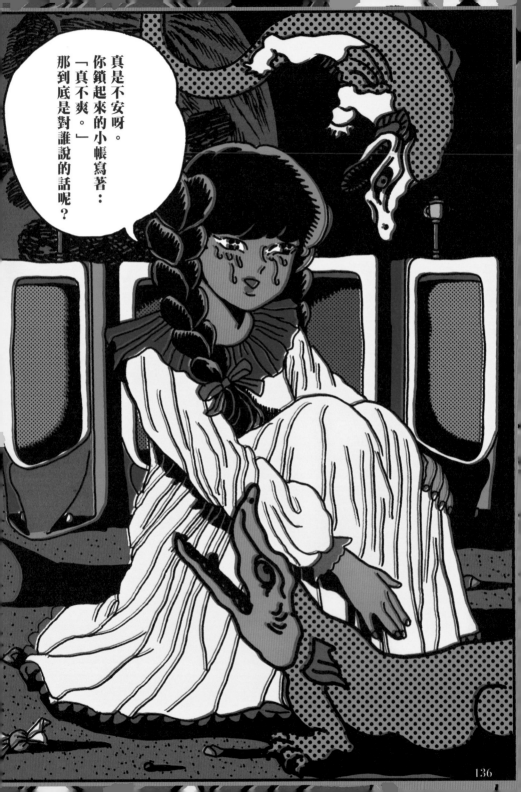

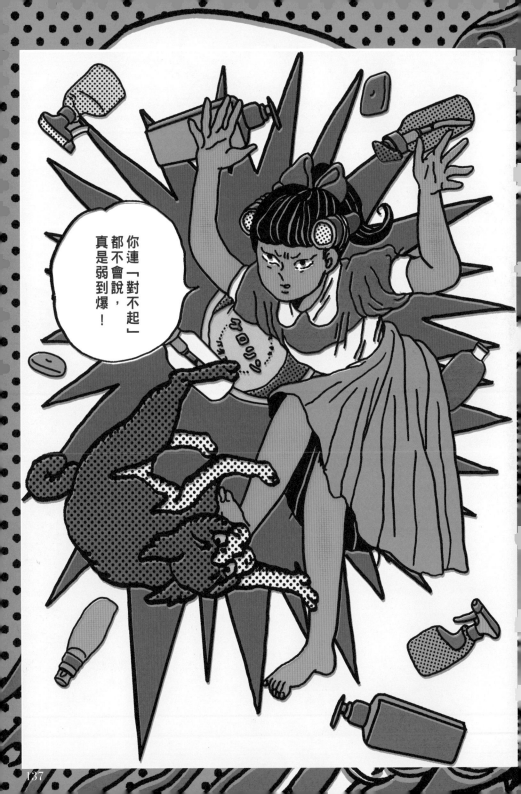

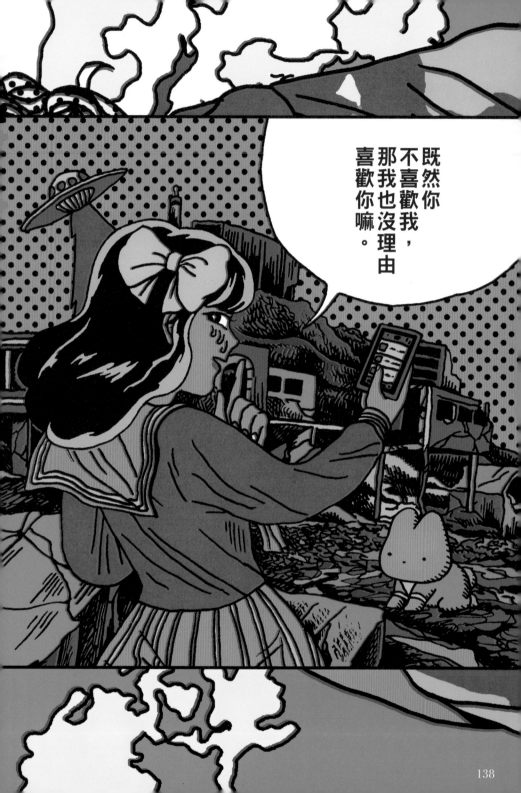

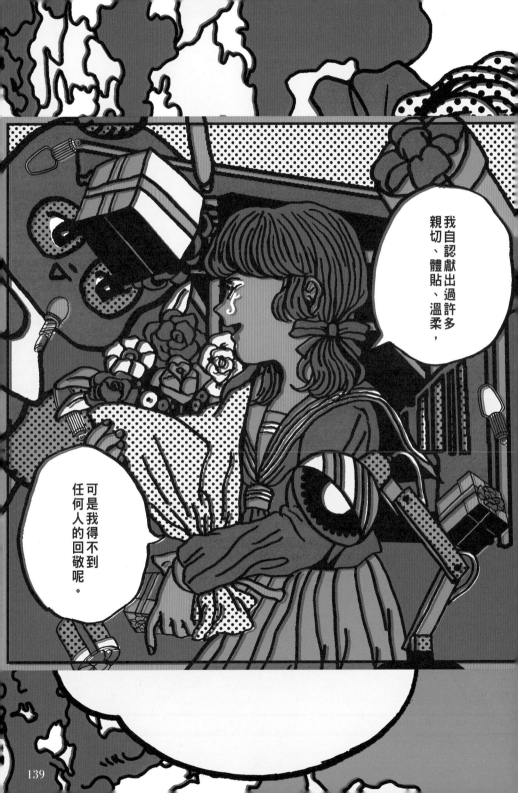

那傢伙心眼壞到不行，竟然還比我幸福。這絕對有

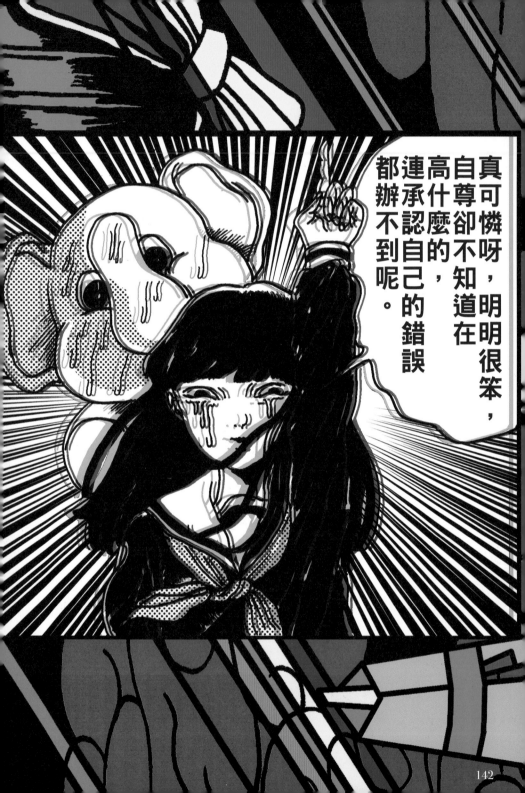

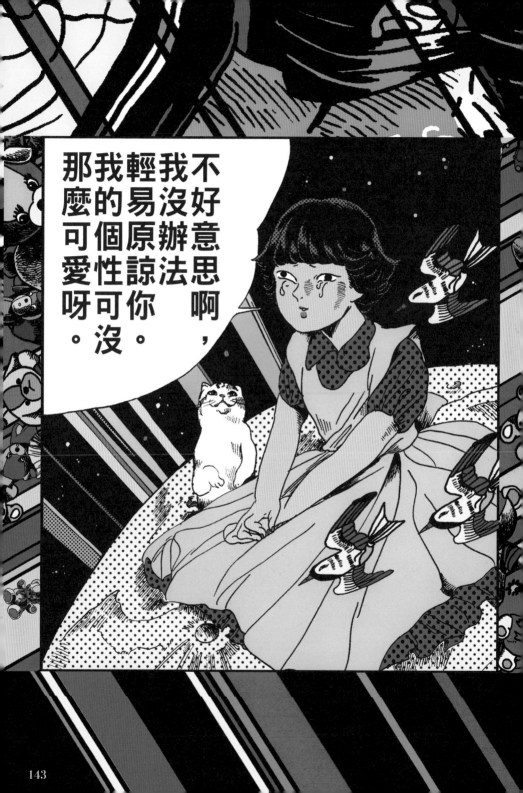

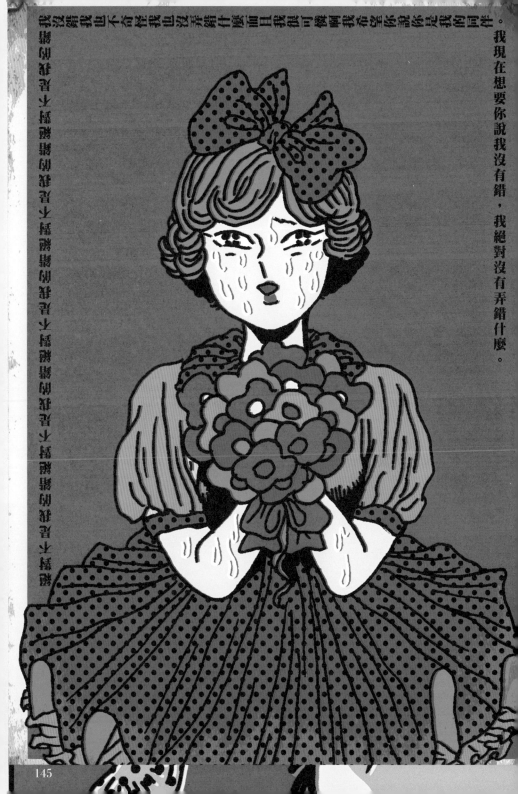

我沒錯我也不奇怪我也沒弄錯什麼而且我很可憐啊我希望你說你是我的同伴。

我現在想要你說我沒有錯，我絕對沒有弄錯什麼。

145

光是活著
就很
了不起
了呢

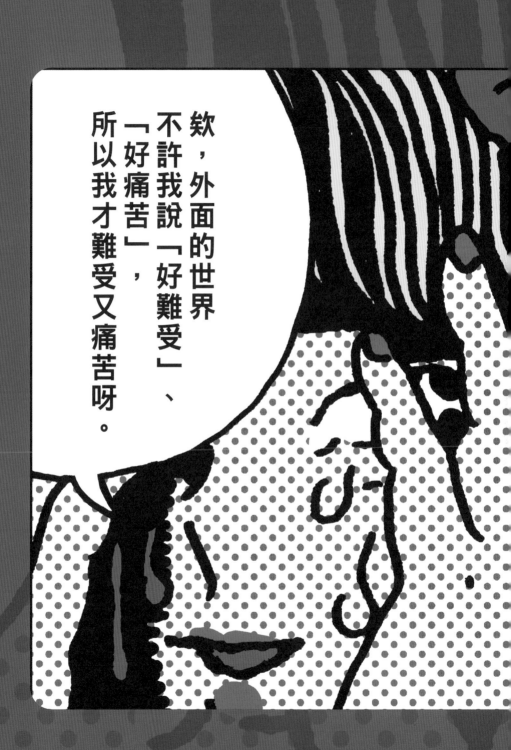

欸，外面的世界不許我說「好難受」、「好痛苦」，所以我才難受又痛苦呀。

有時候，只要一個地方出錯，

比方說和朋友吵架，

或者在職場感覺沒有容身之處，

或者和家人處得不好，

你就會覺得四周所有人彷彿都成了敵人。

感覺只有自己一個人站在「錯誤區」，

認為大家都很會做人處事，真好。

我每年都會看到學生或社會新鮮人自殺的新聞。

選擇結束自己生命的大人也很多吧，

只是沒被報導罷了。

我不認為用自殺解決問題是好事，

也不覺得是壞事。

因為是他們做的決定，他們的人生抉擇。

他們生前應該都迎戰了落在自己身上的不合理，

而且苦撐到最最最後一刻。

我認為沒有人有權力責怪他們。

不過，我有一件事想告訴「現在就想去死的人」，就只有一個觀念：你大可不用顧慮自己的形象，選擇逃跑。

沒必要正面迎戰那些會傷害自己的事物。

擔心你的人之中，也許有一些會給你「別休息比較好」、「現在放手的話將來會很難受」等等的建議。

我認為那是責任感很強的發言，是正確的說法。

不過不用認為那是唯一的正確作法。

當別人這樣對你說話，就代表你已經奮戰過了，戰夠久了。

正因為我不用替你的人生負責，我才想對你說：「逃跑也沒關係。」

因為奮戰是很累人的，不是嗎？

既然如此，逃跑也是一種正確答案。

沒必要因為痛苦就刻意尋死。

未完結漫畫的後續故事，你也會想讀吧。

要奮戰的人是你自己，

而且沒有其他人會為你奮戰的結果負責。

最後是痛苦呢，還是快樂呢？終究要由自己決定。

反正呢，人就算什麼都不做，最後還是會死掉。

在那之前，盡可能待在讓自己舒服的地方也沒什麼不好。

逃離原本所在之處後，搞不好有美好的地方在前方等著你呀。

你只要多做一些嘗試，再放棄這個放棄那個，然後漸漸學聰明就行了。

難堪又怎樣？只要活著就已經很了不起了囉。

欸，外面的世界不許我說「好難受」、「好痛苦」，所以我才難受又痛苦呀。

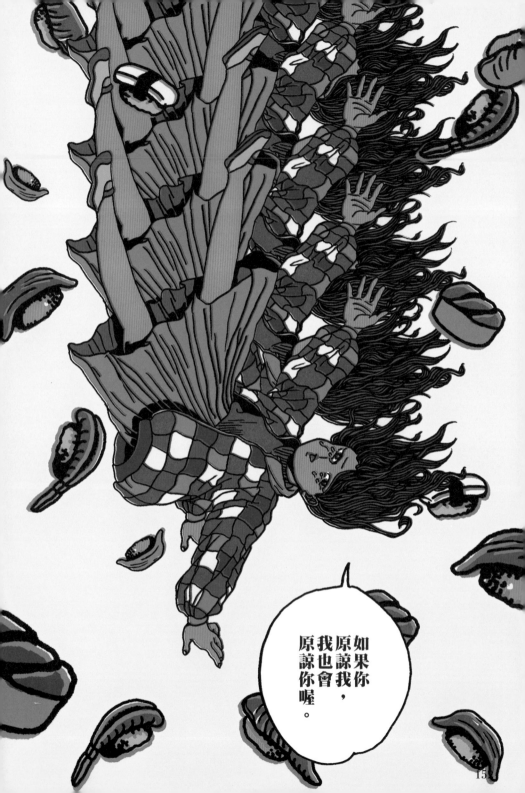

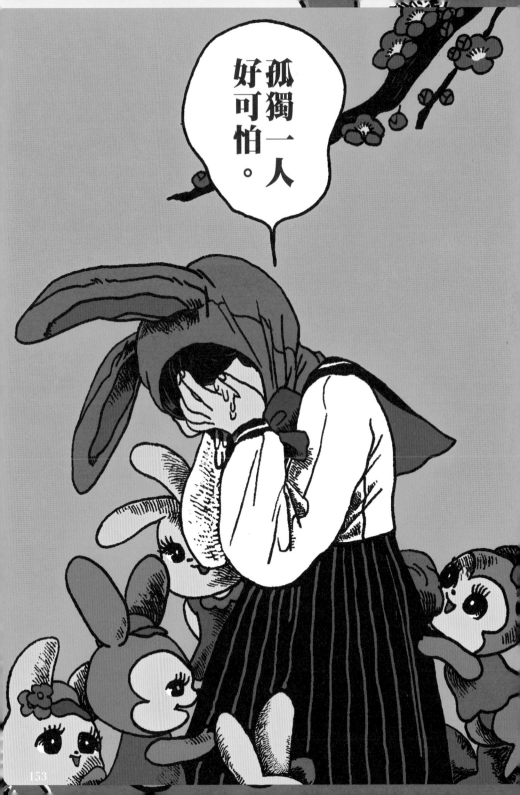

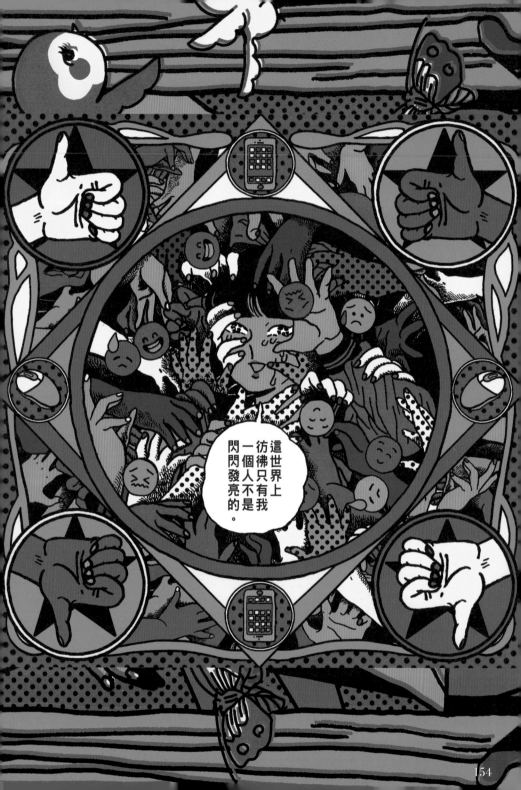

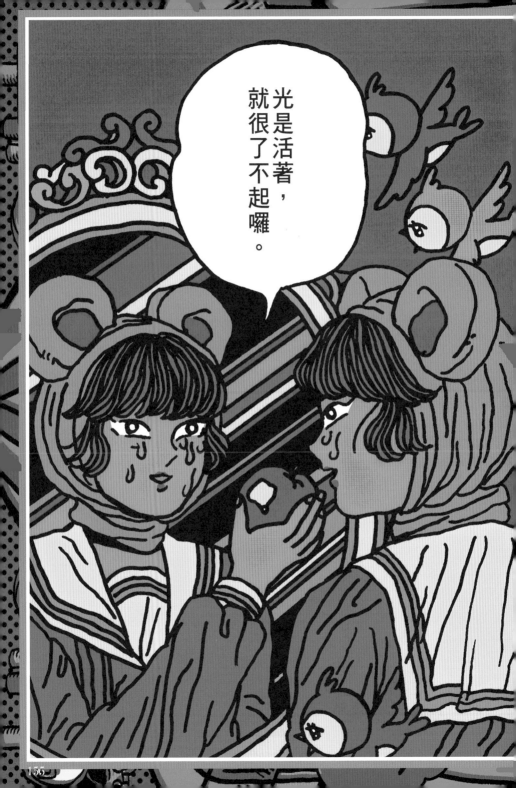

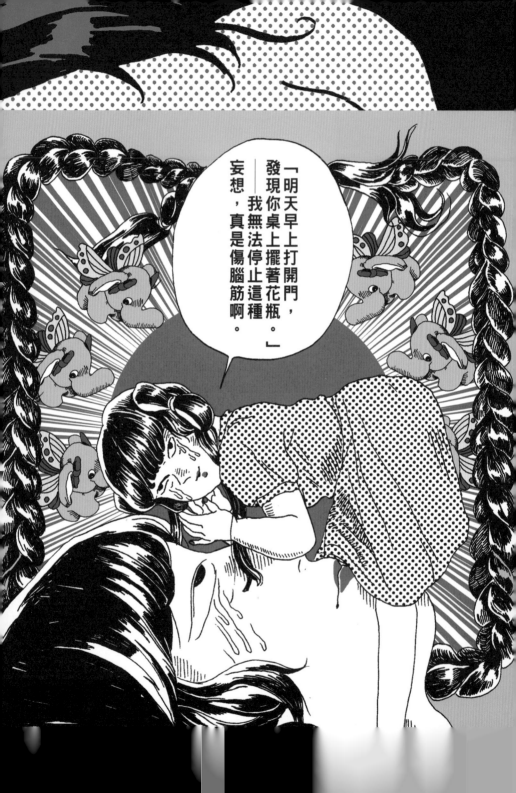

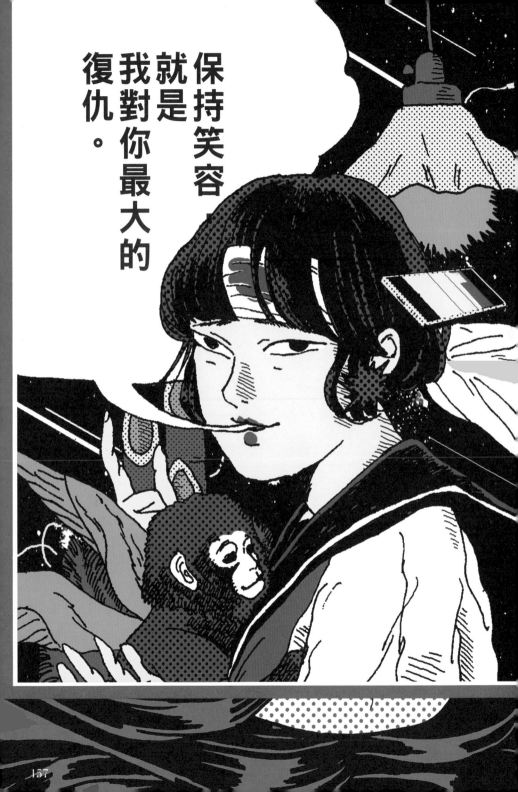

保持笑容，
就是我對你最大的
復仇。

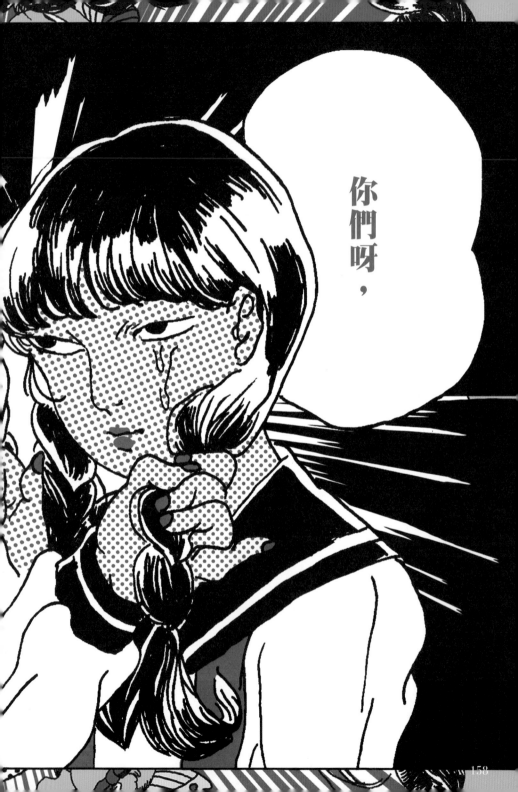

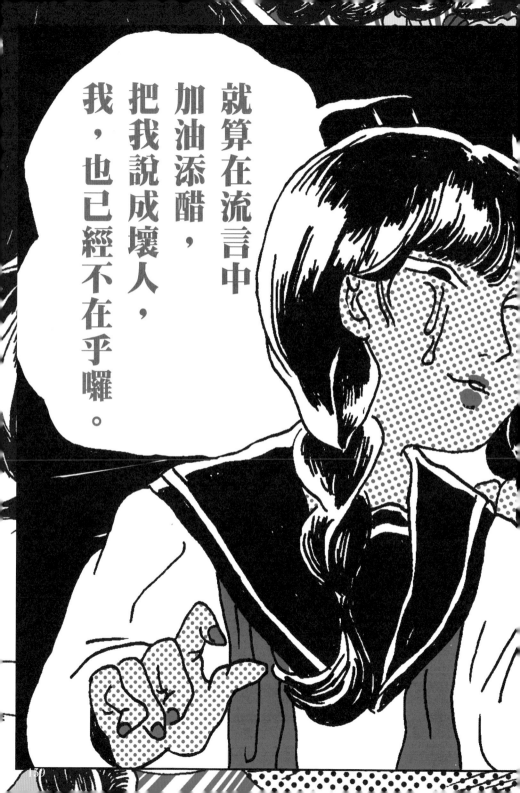

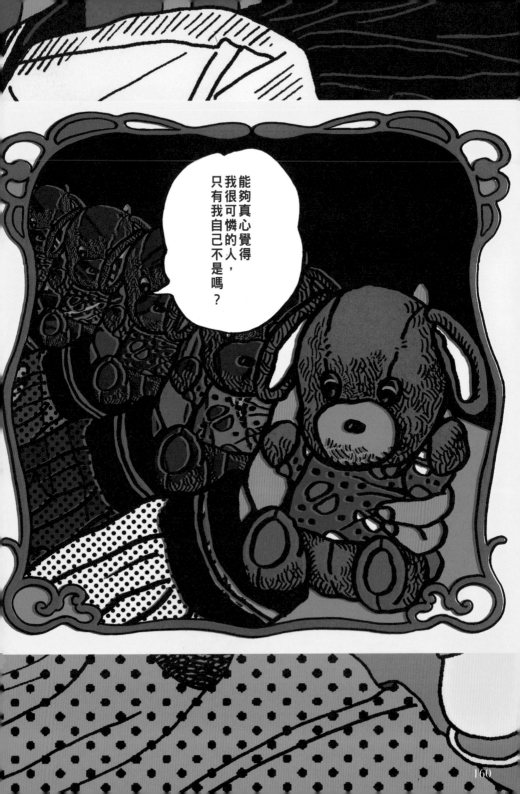

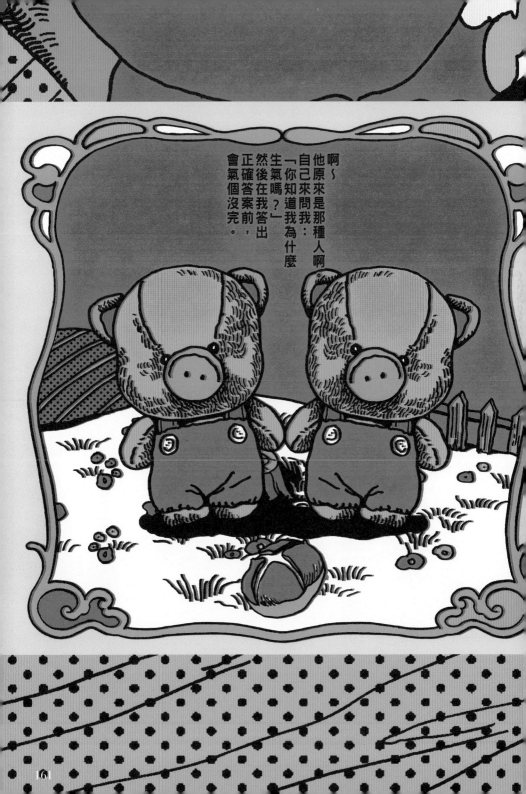

啊～
他原來是那種人啊๑
自己來問我：
「你知道我為什麼
生氣嗎？」
然後在我答出
正確答案前，
會氣個沒完。

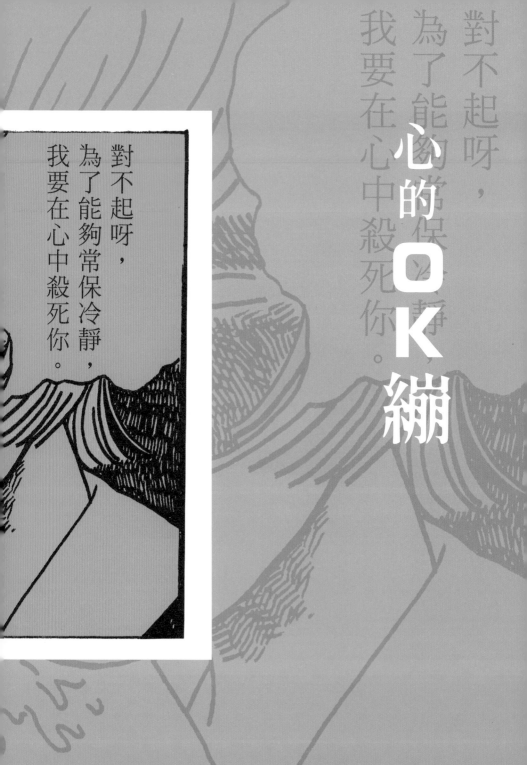

心的 OK 繃

對不起呀，
為了能夠常保冷靜，
我要在心中殺死你。

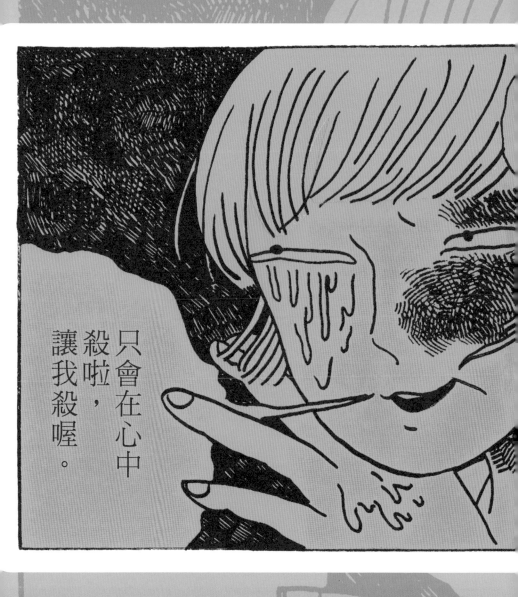

只會在心中殺啦，讓我殺喔。

有時我會覺得，自己的內心比別人都還要骯髒。

恨別人的時候，羨慕別人的時候，感到孤獨的時候，

會覺得像是被全世界遺棄，

也會想：大家都活得那麼高明，只有我不斷做出超廢的選擇。

這麼一想就覺得尋死太沒意思了。

22歲時發生了一件讓我超不甘心的事，糟到我好想乾脆死一死算了

「死了又怎樣？在那些傢伙活著的世界只會被當成喝酒時的配菜，

過了幾年後就被忘得一乾二淨了吧？」

比至今畫的任何圖都還要多，嚇了我一跳。

我才不要白白去死。

我懷著自暴自棄的心情，把內心的髒東西畫成了插畫。

還因為自暴自棄，就順勢把圖丟到社群網站上，結果收到的共鳴

大家都同樣在心中飼養著漆黑又沉重的陰霾，

但又壓抑著它，以免傷害他人。原來大家都是這樣活著的啊。

或許是理所當然的事，但當時我大受衝擊。

這些人為了不洩漏出黑暗面，搞得內心傷痕累累，

對自己的心感到非常厭煩，卻還是笑咪咪地上學、工作。

「他們真是溫柔啊。」我心想。

雖然可能顯得雞婆，

但我想對他們說：

「覺得自己內心污穢的人，不是只有你喔。」

你我都是由種種失敗的過去、想死的過去構成的。

你會變得這麼溫柔，都是因為有爛得像大便的回憶、想消滅的回憶。

如果受多少傷就能增添多少分溫柔，

那麼受傷也許不是壞事吧。過去的討厭鬼們，你們才蠢啦。

痂脫落後的皮膚會變得更堅韌，同樣地，內心傷痛痊癒後，心也會變得更堅強。

雖然在痊癒前看起來會很髒啦。

為了讓那些人的傷好得快一點，我想製作一些 OK 繃。

只有你能為自己奮戰，

我也想要肯定你至今的所有面向。

我還想對你說：想逃跑的時候可以逃跑。

就算你碰到了一些悽慘的事情，只要你還活著，我就會感到開心了。

活在世上，要不被任何人討厭、不傷害任何人，似乎是不可能的。

那就頑強地活下去吧。那樣比較可愛呀。

即使現在很痛苦，等到你內心表皮變厚時，

這一切絕對都會變成百發百中的搞笑題材喔。

很期待吧？

然後呀，我希望你內心痛苦時就翻開這本書。

沒事的。哭泣時躲起來不讓人看見的你，真是溫柔。

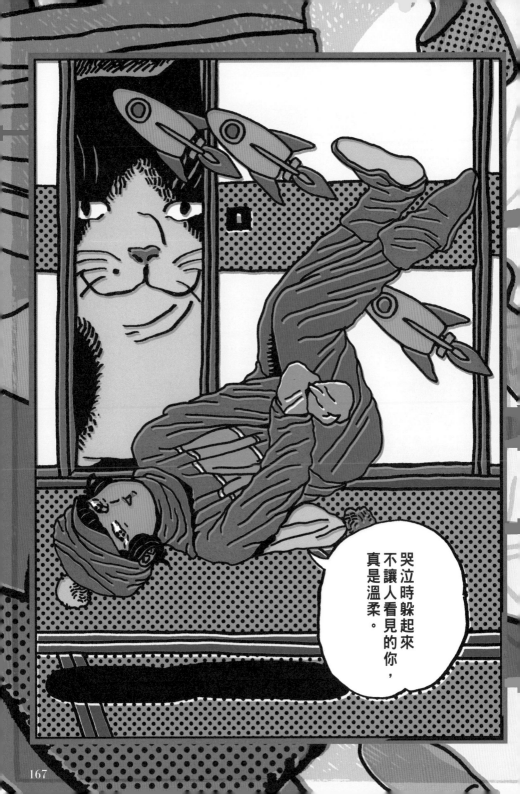

原田千秋

×

相澤梨紗
Village Vanguard
少女麵
女子怨恨飯
令人在意的那個女孩（気になるあの娘）
京都國際電影節
京都造型藝術大學
CreepHyp
笹口騒音 Harmonica
玉斑蛇（ジムグリ）
空腹喝酒（空きっ腹に酒）　　　　多龍芝
sukekiyo　　　　　　　　　　trespass & jailbird Y
世界妄想 Orchestra　　　　　　Nozomisaga · Extravirgin
Dash Store　　　　　　　　　　（ノゾミサガ・エキストラバージン）
胡搞瞎搞（ちゃらんぽらん）　　　東理紗
腦髓地獄　　　　　　　　　　　Bibibibi（ビビビビ）
　　　　　　　　　　　　　　　平川大輔
　　　　　　　　　　　　　　　Fickle Wish
　　　　　　　　　　　　　　　melcafe
　　　　　　　　　　　　　　　森田陽菜
　　　　　　　　　　　　　　　REAL AKIBA BOYZ
　　　　　　　　　　　　　　　龍宮 Night

多龍芝

(2018)

(沙──)

© 龍之子製作

這是第一個要我畫既存動畫角色的工作，我畫得非常開心。
過了 20 歲後，我開始會受到反派角色的吸引，
開始覺得：反派終究也只是相信著自己心中的正義，不斷往前邁進。
就算是惡，貫徹到底也會成為正義。

【多龍芝】龍之子製作代表作「救難小英雄系列」第二部作品《正義雙俠》中登場的盜賊團
杜倫布賊黨女頭目，愛稱是「多龍芝大人」、「多龍子」。

東理紗成人紀念插畫

（2018）

東理紗（生火腿和炒烏龍麵）的生日紀念插圖

【東理紗（Higashi Risa）】做為生火腿和炒烏龍麵／東姐妹♀／東東東東東／劇團 Piyo Piyo Revolution 等團體的成員，從事多采多姿的活動。

少女麵

(2018)

燒水壺亭女子部監製的「少女麵」。加入「難過」、「香辣」、「生活艱苦」這三辛[3]的「三辛　少女麵　擔擔麵」，封面插畫由我繪製。

【燒水壺亭】泡麵專賣店

Village Vanguard
福袋
(2018)

以別名「鬱袋」為人所知的「VV」的福袋，使用了我的插畫。
能接到這個案子，我實在太開心了。因為是福袋，我就畫了米袋、金幣、招財貓。

《玉斑蛇》封面插畫

(2018)

怪奇小說封面插畫。我把小說中的抑鬱氣氛畫進了插畫中。
我喜歡畫眼鏡的反光。

《玉斑蛇》未經採用封面提案

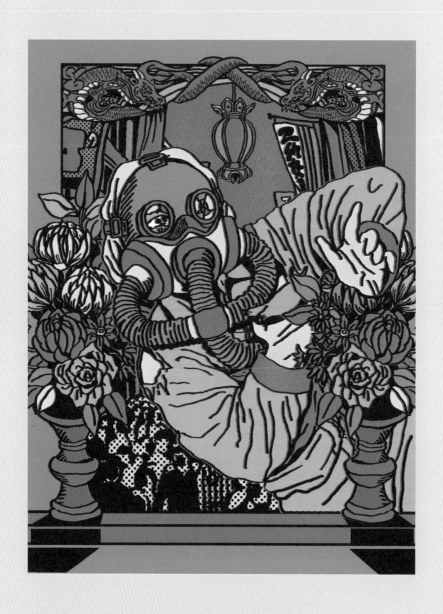

這是初期階段的草圖。右邊那頁的封面插圖畫的是小說中登場的女性，
而這張畫的是另一個角色「鼴鼠」。

CreepHyp presents「脱衣舞歡唱小屋 2017」巡迴周邊商品用的插畫，
風格設定是貼在脱衣舞小屋的海報。

【CreepHyp】
尾崎世界觀擔任主唱的四人搖滾樂團。

Nozomisaga・Extravirgin
生日紀念圖
(2017)

偶像團體第三代 KONAMON Nozomisaga・Extravirgin 的生日紀念活動用插圖。
這是來自偶像的工作，對方還說可以自由設定台詞，我就決定把她的名字放進來了。

【Nozomisaga・Extravirgin】
第三代 KONAMON，代表色海苔綠。
喜歡青蛙、船梨精、星星、花、花語，怪奇相關的東西大致上也都喜歡。

女子怨恨飯

© 東京電視台「女子怨恨飯」

這個節目會請人爆料自己和前男友交往的經歷，讓她們懷著滿滿地怨恨烹調當時
煮給前男友吃的飯。我提供了標準字設計給他們。

【女子怨恨飯】東京電視台的爆料系綜藝節目，於 2017 年 10 月 5 日、10 月 12 日
播出。

平川大輔大解剖圖

（2017）

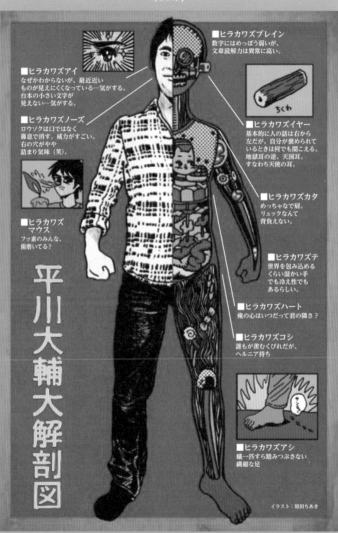

出自國王 Jungle 的《國王 Jungle 超級特別重點爆發力手冊～平川大輔～》，我利用平川先生的自我介紹畫出的解剖圖。
我個人是《JoJo 的奇妙冒險》的大迷妹，
能有這個機會畫飾演花京院典明的平川先生的似顏繪，真是興奮到爆！

【平川大輔】
聲優，歌手，旁白配音。

森田陽菜誕生祭

(2018)

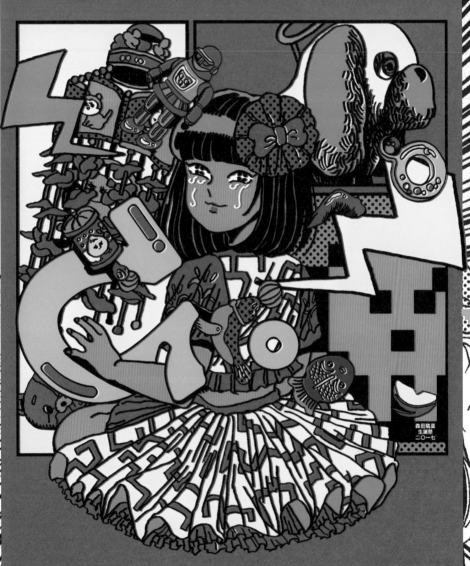

雞翅 Sensation 森田陽菜誕生祭用的插畫。
因為是誕生紀念日，我便畫了許多給人「小嬰兒」印象的小東西。

【森田陽菜】
逞強 Sensation 的晚輩──雞翅 Sensation 的成員，愛稱是 Napiten，喜歡吃淺漬。

Real Akiba Boyz
×
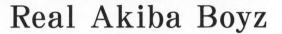

VV × 原田千秋
<small>(2017)</small>

RAB 10 周年紀念聯名 T 恤。
我畫男人的機會很少，畫起來很開心。

【Real Akiba Boyz】
舞蹈表演團體，略稱是「RAB」。

melcafe ✕ 原田千秋

聯名咖啡店「原咖啡」

（2017）

我和大阪日本橋女僕咖啡店舉辦聯名咖啡店活動時畫的海報圖。
活動的概念是「要吃下漂亮的毒，才能吐出漂亮的毒」，我們不斷供應深藍色蛋包飯、
長著許多小疙瘩的蛋糕、顏色奇怪的飲料等等餐點給客人。

自主企畫展
「用你來梳妝打扮3」
（2017）

飾って畳んで着る原画展

きみでおめかし
2017
05/13-06/11

アリムラモハ／うえむら
おほしんたろう／けん／ササコ／シカトコ
春泥／しおひがり／すあだ
世紀末／田中光／トミムラコタ
うえむら内山ユニコ

ともわか／中村杏子／水野しず／やしろあずき

吉本ユータヌキ／原田ちあき

自由が丘グリーンホール room401
月火休業

我擔任策展人，邀請了許多創作者直接在衣服或鞋子上畫畫然後展售。
這是我畫的活動傳單。
我希望年輕人體驗「購買原畫」這件事，才策畫了這一個展覽。
第一、二次完全是自主策畫，第三次有吉本創意經紀公司的協助。

Fickle Wish
洛杉磯店獨家商品
(2017)

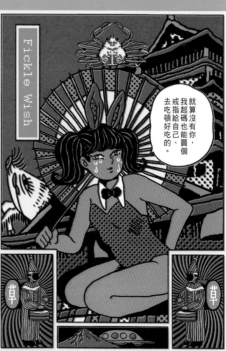

Fickle Wish 是選物店，以「蒐集日本的 kawaii」為概念。
這是為了洛杉磯店的活動新畫的圖。

Fickle Wish
購物袋

(2017)

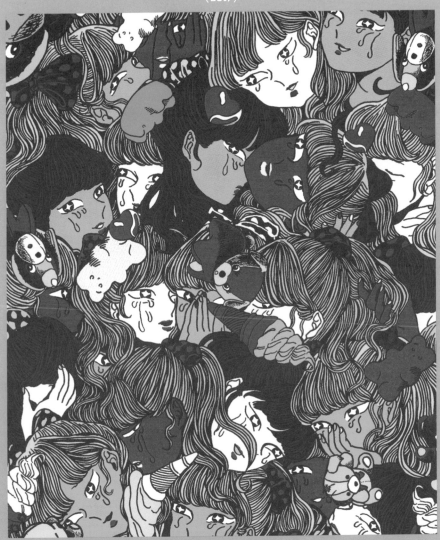

Fickle Wish 是在大阪和洛杉磯開設的 Kawaii 選物店，我為他們的購物袋畫了插畫，
整體畫面都塞滿了女孩子。
能活在這時代真是太好了，因為有人會說我的圖是可愛的。

京都造型藝術大學
聯名 T 恤
(2017)

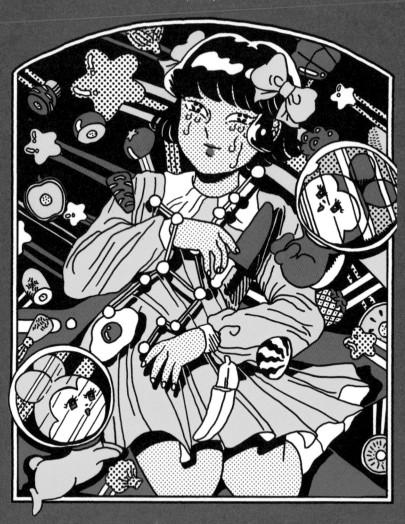

我為學園祭「大瓜生山祭」新畫的插畫。
本來預定在學園祭當天帶著這件 T 恤去舉辦講座，結果活動因為颱風延期了。
當時我沒對任何人說這件事：我是一個超級雨女，因此我對這件事產生了奇妙的感覺，
好像我該負責似的。
後來在京都造型藝術大學和株式會社 Movic 的協助下，我順利補辦了講座。

京都國際電影節 2017
（2017）

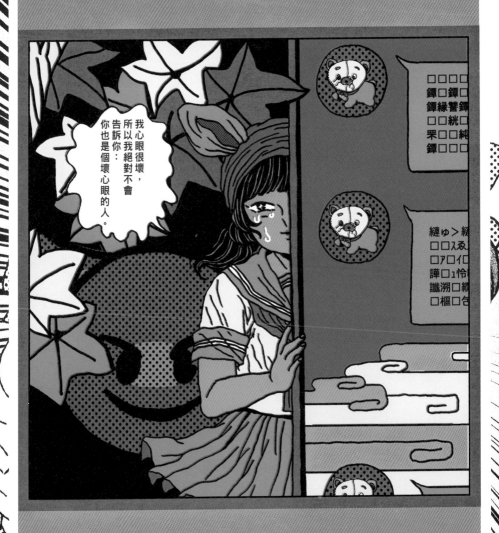

我為京都國際電影節展覽「制服與你以及在教室」所畫的作品。
本展是位於京都木屋町的立誠小學拆除前舉辦的最後一個展覽，
我利用黑板進行了現場作畫。

胡搞瞎搞

（2017）

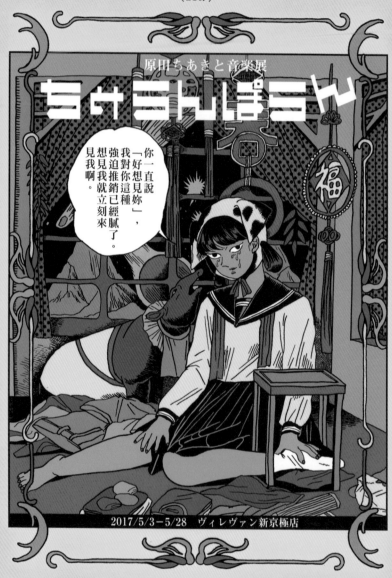

Village Vangaurd 新京極店企畫個展「胡搞瞎搞」的海報。
我展出了一路累積到當時的周邊商品和海報。

Dash Store

(2017)

我為株式會社 Movic 企畫的期間限定商店「Dash Store」畫的插畫。
該商店位於池袋的 P' PARCO，販售角色商品。

笹口騷音 8 歲紀念盤
─你的悲傷賣得掉吧─
(2017)

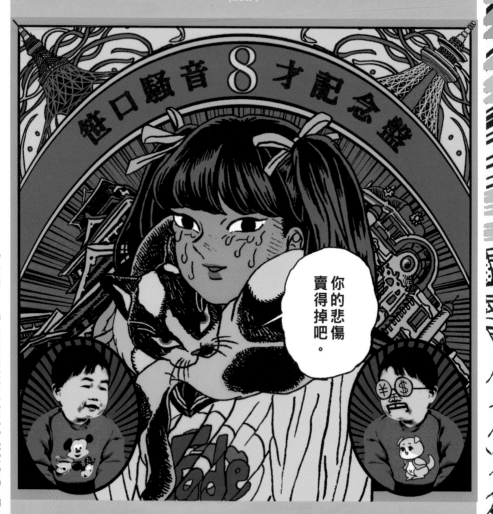

我為「笹口騷音誕生祭」新畫的圖。
想做成橫尾忠則海報的感覺。

【笹口騷音 Harmonica】
彈唱歌手。下北澤地下場景的帝王。

「開懷大人祭」傳單

（2017）

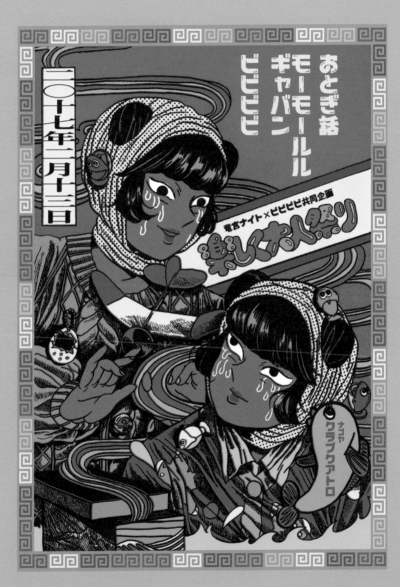

龍宮 Night x Bibibibi 共同企畫的活動，我畫了傳單圖。

【演出陣容】
童話（おとぎ話）、MOWMOW LULU GYABAN、Bibibibi

文庫筆記本
「腦髓地獄」
(2017)

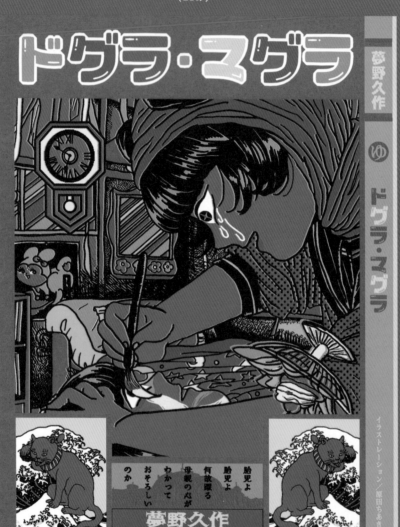

和 Village Vanguard 聯名的文庫本尺寸筆記本，我畫了封面插圖。

【腦髓地獄】
夢野久作的小說代表作，被譽為日本偵探小說三大奇書。

托特包

(2017)

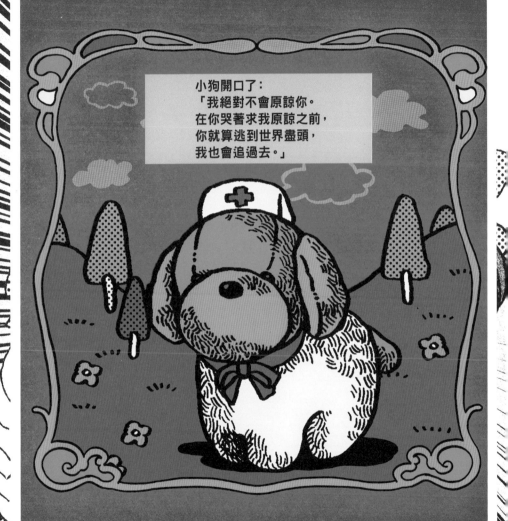

小狗開口了：
「我絕對不會原諒你。
在你哭著求我原諒之前，
你就算逃到世界盡頭，
我也會追過去。」

真想動動筆啊——這是我懷著這種念頭時畫的畫。
我自己很喜歡，所以直接做成了托特包。

相澤梨紗
策畫展「MeMe」
主視覺

（2016）

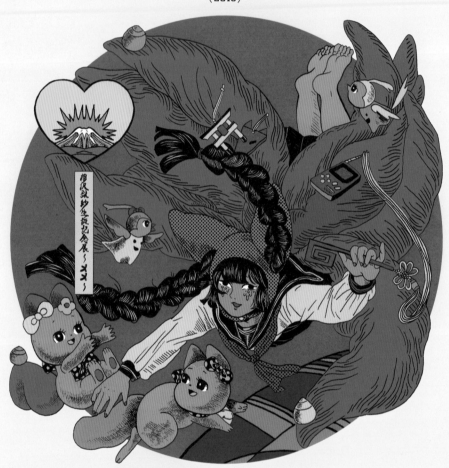

我設想 Risachii 變成妖狐的樣子，畫下這張插畫。
我認為偶像和魔法少女是很相似的。
他們一定跟我們一樣有難過或悲傷的體驗，
卻笑咪咪的、閃閃發亮。看她們努力的樣子，我的勇氣就會湧出。

【相澤梨紗】
電波組 .inc 隊長，代表色白色，愛稱是 Risachii、Orisa。口號是：「2.5 次元傳說！」

空腹喝酒
「任性又好使喚」
(2016)

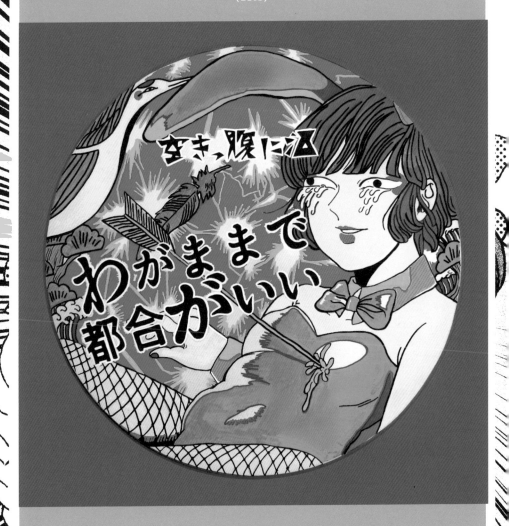

我為空腹喝酒 MV〈任性又好使喚〉新畫的圖。
我用 POSCA 麥克筆直接畫在大鼓鼓皮上。

【空腹喝酒】
以大阪為據點的四人搖滾樂團。2018 年創立自主廠牌「醉犬」。

世界妄想 Orchestra 「茫然放空」
(2016)

世界妄想オーケストラ

世界妄想 Orchestra 音源集《茫然放空》的封面插圖。

【世界妄想 Orchestra】
歌謠搖滾樂團，TOMOSHIBI RECORDS 旗下音樂人，通稱 W. D. O. 。

Sukekiyo ✕ 原田千秋

（2015）

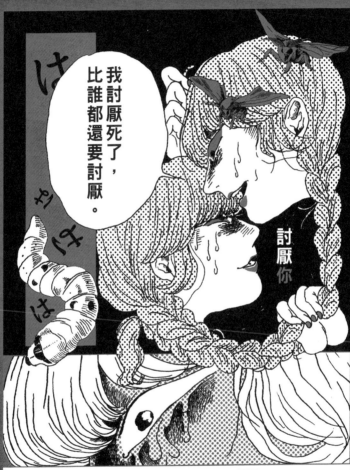

我為「吊在空中的女孩和垃圾場之詩」巡迴的周邊商品畫的新圖。
那陣子我個人非常熱愛「畫漫畫風插畫」，因此清楚記得，接到邀約時我立刻決定要「畫成漫畫」。

【sukekiyo】
前衛搖滾樂團 DIR EN GREY 成員・京的 solo project。

令人在意的那個女孩

（2013）

「気になるあの娘」

気になるあの娘とは、難波メレで不定期に開催されるバラエティ豊かなイベントである。

第一回目「あの娘のメールアドレスの最後は七、一一！」
公演日：二〇一三年七月十一日／出演、弾き語り：キチゥウズ（キチゥウズ）、ガリザベン（バイセーシ）、岡友明（ジュエリービーンズ）／紙芝居・エロ満賀道雄：お笑い：みぞぐちまこと、のじゅく、遊方爪、すみませんでした。

第二回目「あの娘が口ずさんでいたのは微笑がえし」
公演日：二〇一三年九月三〇日／出演：未発表

以降詳細はツイッター（@kininaruanoko_n）もしくは随時配布されるフライヤーにて確認ください。

930

気になるあの娘　企画：早川洋美　開催場所：難波メレ　フライヤーデザイン：原田ちあき

模仿雜誌排版的傳單。這陣子我會到古本屋書店買報紙或各領域專門書，剪下來貼到我畫的插畫上。

「trespass & jailbird Y」

(2013)

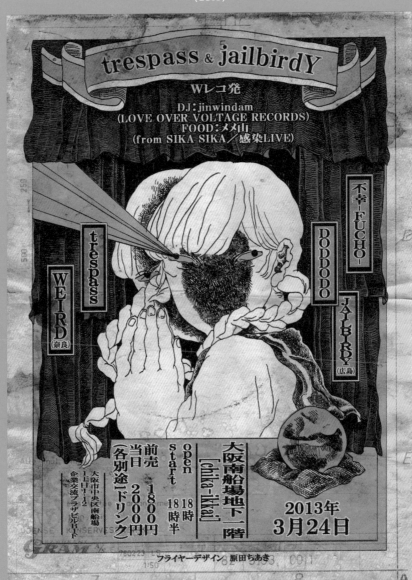

我畫的傳單。
這時期我不斷用細線畫圖，把臉塗黑搞不好是當時特別愛用的畫法。
比現在稍微恐怖一點的圖，給我「很任性地在畫畫呢」的印象。

「曖昧」

(2013)

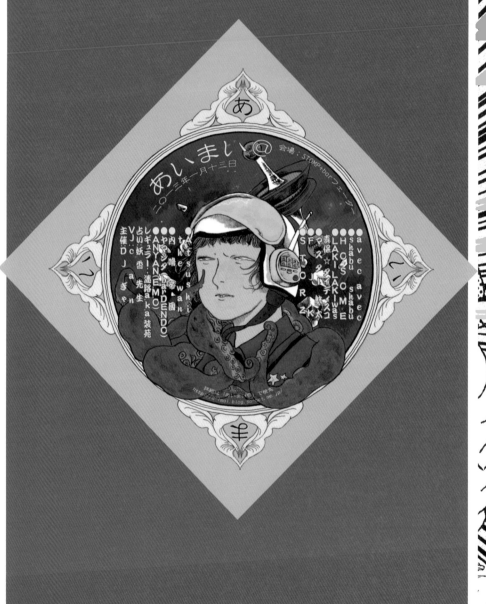

菱形傳單。電腦軟體用的還不是很習慣，還有摸索嘗試的痕跡。

第三次「慶功宴」

(2012)

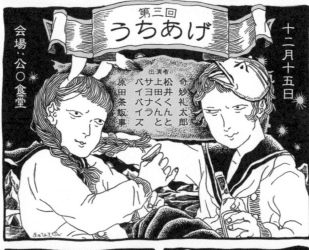

我剛開始接到插畫工作時的圖。
受「鳥獸戲畫」、老漫畫雜誌排版等等的影響。
那時我會一直跑 Mandarake 狂讀漫畫雜誌《GARO》，雖然這年代的次文化仔大多
會這樣啦。

插畫家・漫畫家

原田千秋
個人簡歷

一九九〇

0歲

原田千秋，誕生

一九九一

1歲

一九九二

2歲

一九九三

3歲

童年時代

不知為何進了大小姐會讀的那種幼稚園，誤以為自己是大小姐。

一九九四

4歲

一九九五

5歲

就讀小學

以為是大小姐，結果就讀家附近的小學。

一九九六

6歲

有許多聊得來的朋友，但沒有跟特定的誰變熟，分組的時候不知道要去哪一組，經常吃苦頭。

一九九七

7歲

一九九八

8歲

阿宅跡象顯露

沒有「六日要和朋友一起玩」這種知識，假日在家會一個人打電動或玩骨牌。

在戶外則瘋了似地熱愛騎單輪車。

一九九九

9歲

二〇〇〇

10歲

得到了電腦和網路

第一次在網路上交到親近的朋友。

她們年紀比我大，有割腕的習慣，因此反覆入院出院。

現在也偶爾會聯絡。

二〇〇一

11歲

二〇〇二

12歲

二〇〇三

13歲

上國中

有朋友，但交不到好友。

二〇〇四

14歲

不知為何，美術課老師很喜歡我。

他嗓門很大，老是在怒吼。

經常被電鋸切到手，讓走廊血跡斑斑。

二〇〇五

15歲

二〇〇六

16歲

上高中

明明是美術專門高中，不知為何進了話劇社。

每天都不念書，而是在走廊做發聲練習。

二〇〇七

17歲

讀讀漫畫、演演戲的日子。

這陣子經常和朋友一起玩。

二〇〇八

18歲

雙親離婚
宣告破產
跑路

無法決定畢業後的計畫，為了製造出一種模糊的「我有事忙」的感覺，我去面試藝能事務所，結果上了。

二〇〇九

19歲

打工族和尼特族時代

一面接受藝能事務所培訓，一面打工（牙科助理、麵包工廠、書店等），當當尼特族之類的。

二〇一〇

20歲

屎詩級失戀1

不再去劇團，開始畫圖。
第一次辦畫展。

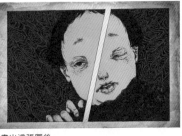

畫出這張圖後，
媽真心為我感到擔憂。

二〇一一

21歲

屎詩級失戀2

開始混藝廊。
開始在客服中心的打工。

二〇二三
23歲
開始舉辦一連串畫展

為了展覽辭掉客服中心的打工。

非常擔心自己的未來，體重掉了10公斤。

二〇二四
24歲
「給好孩子的黑心話生產器」啟動

「放蕩的潔癖」（自主企畫）

「用你來梳妝打扮」（策展）

開始接到畫圖相關工作。

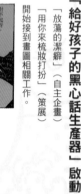

第一次上傳附台詞的插圖到推特
（參照162頁）

二〇二二
22歲
第一次自費出版

跨越失戀低潮，變得有點嗨。

想要讓畫技進步，所以一天畫一張圖。

花很多時間畫圖。

為了讓失戀的經歷昇華，我把這件事畫成漫畫，自費出版。

每次失戀就印一百本書到處賣。

「陷入悲傷就做作品」的循環也許是在這時期完成的。

用隱晦的方式把失戀的經歷畫成漫畫

二〇二五
25歲
上色變得繽紛

「這樣就了結了」（自主企畫展）

「不甘心踩腳舞」（東京大阪巡迴展）

「用你來梳妝打扮2」（策展）

漫畫《原田千秋的形跡可疑日記》展開網路連載。

始自暴自棄上色的時期
參照44頁）

二〇一六　26歲

《原田千秋的形跡可疑日記》出版

「就算被騙也很幸福」（台灣個展）

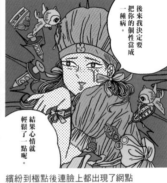

後來我決定要把你的個性當成一種病。

結果心情就輕鬆了一點呢。

雖然封鎖了你，但你社群網站沒更新的日子，

我會覺得有點寂寞。

繽紛到極點後連臉上都出現了網點

二〇一七　27歲

海外展覽、聯名咖啡店等等

獲得上電視或設計電視節目標準字的機會，真開心。

「原Cafe」（melcafe × 原田千秋聯名咖啡）

「胡搞瞎搞」（Village Vanguard 新京極店企畫個展）

「用你來梳妝打扮3」（策展）

DCON（洛杉磯）

二〇一八　28歲

作品集《躲起來哭的你真是溫柔》出版

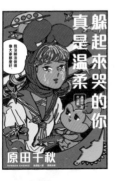

從色彩繽紛進一步跨入套印不準時代

躲起來哭的你真是溫柔　原田千秋

現在在這裡！

PaperFilm FC2088

躲起來哭的你真是溫柔 原田千秋作品集
誰にも見つからずに泣いてる君は優しい

作　　　者	原田千秋	
設　　　計	山下リサ	
譯　　　者	黃鴻硯	
責 任 編 輯	陳雨柔	
封 面 設 計	馮議徹	
內 頁 排 版	傅婉琪	
行 銷 企 劃	陳彩玉、林詩玟	

國家圖書館出版品預行編目資料

躲起來哭的你真是溫柔：原田千秋作品集/原田千秋作；
黃鴻硯譯. -- 一版. -- 臺北市：臉譜出版，城邦文化事
業股份有限公司出版：英屬蓋曼群島商家庭傳媒股份有限
公司城邦分公司發行，2023.10
208面；14.8*21公分. -- (PaperFilm；FC2088)
譯自：誰にも見つからずに泣いてる君は優しい
ISBN　978-626-315-388-2(平裝)

1.CST：插畫 2.CST：畫冊
947.45　　　　　　　　　　　　　　　　112015205

發 行 人	涂玉雲
編 輯 總 監	劉麗眞
出　　版	臉譜出版
	城邦文化事業股份有限公司
	台北市民生東路二段141號5樓
	電話：886-2-25007696 傳眞：886-2-25001952
發　　　行	英屬蓋曼群島商家庭傳媒股份有限公司城邦分公司
	台北市中山區民生東路141號11樓
	客服專線：02-25007718；25007719
	24小時傳眞專線：02-25001990；25001991；
	服務時間：週一至週五上午09:30-12:00；下午13:30-17:00
	劃撥帳號：19863813 戶名：書虫股份有限公司
	讀者服務信箱：service@readingclub.com.tw
	城邦網址：http://www.cite.com.tw
香港發行所	城邦（香港）出版集團有限公司
	香港灣仔駱克道193號東超商業中心1F
	電話：852-25086231
	傳眞：852-25789337
新馬發行所	城邦（馬新）出版集團 Cite (M) Sdn Bhd.
	41-3, Jalan Radin Anum, Bandar Baru Sri Petaling,
	57000 Kuala Lumpur, Malaysia.
	電話：+6(03) 90563833
	傳眞：+6(03) 90576622
	讀者服務信箱：services@cite.my

一 版 一 刷　2023年10月
ISBN　978-626-315-388-2
版權所有 · 翻印必究（Printed in Taiwan）

售價：450元（本書如有缺頁、破損、倒裝，請寄回更換）

原田千秋著色畫

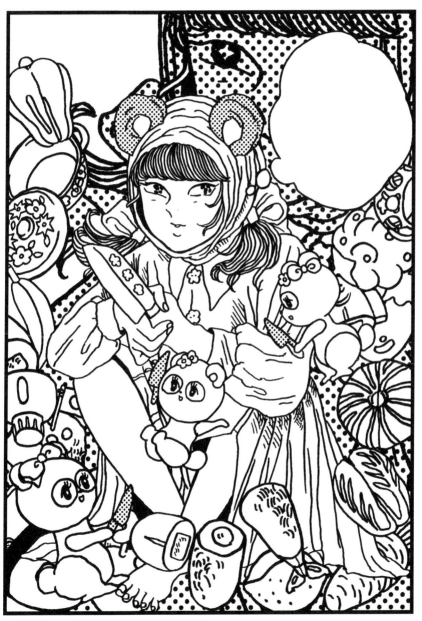

著色畫的使用方式

給各位好孩子：

請開開心心地為這張插圖塗上你喜歡的顏色吧

在對話框內寫上你喜歡的台詞吧

如果顏色上得很帥，就拍照上傳到社群網站看看吧

Hashtag 要設成

原田千秋著色畫
＃原田ちあきの塗り絵　　　　　嗜

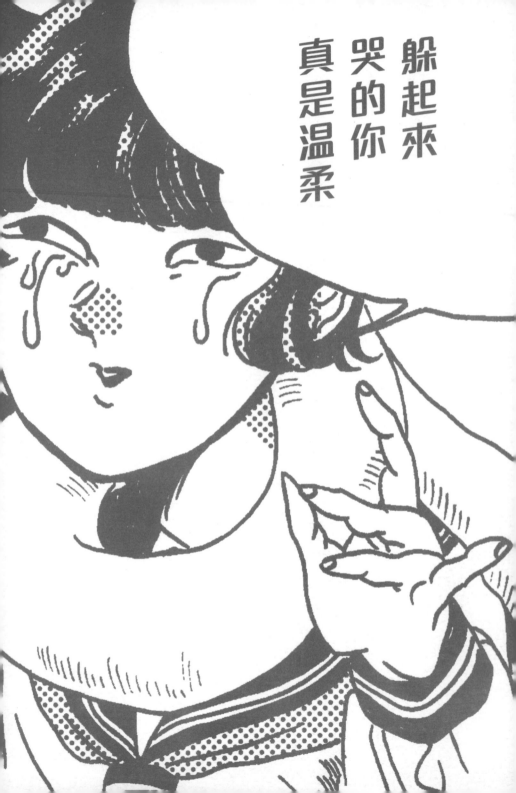